DROITS D'AUTEUR

Aucune partie de ce livre ne peut être reproduite ou utilisée sous quelque forme que ce soit sans l'autorisation écrite de l'auteur, sauf dans le cas d'une critique littéraire ou d'une courte citation avec attribution.

Les opinions exprimées dans ce livre, "Vincent Van Gogh : Entre Lumière et Ténèbres", sont celles de l'auteur,
Arthur Montclair, et ne reflètent pas nécessairement celles de toute autre personne ou entité mentionnée. Bien que des recherches approfondies aient été menées pour assurer l'exactitude des informations présentées, l'auteur décline toute responsabilité quant aux erreurs ou omissions potentielles. L'utilisation ou l'interprétation des informations contenues dans ce livre est à la discrétion du lecteur.

© 2024 par Arthur Montclair. Tous droits réservés.

www.arthurmontclair.fr

Il était dévoué aux autres mais vécut dans la solitude, rêvait d'un foyer mais connut l'asile, aimait profondément et mourut à 37 ans.
Theodorus "Dorus" van Gogh est né le 8 février 1822 à Benschop, aux Pays-Bas. Fils d'un ministre réformé néerlandais, il suivit les traces de son père et devint lui-même pasteur. En 1849, il fut nommé pasteur de l'Église réformée néerlandaise dans la petite ville de Zundert, en Brabant-Septentrional.

En mai 1851, Theodorus épousa Anna Cornelia Carbentus. Le couple eut six enfants, dont trois garçons et trois filles. Vincent Willem van Gogh, né le 30 mars 1853, était leur premier enfant survivant après la mort d'un fils né un an plus tôt, également nommé Vincent.

Theodorus était un homme respecté et apprécié dans ses cercles, bien qu'il n'ait jamais été considéré comme un grand prédicateur. Il servit principalement dans des paroisses rurales et modestes telles que celles d'Etten, Helvoirt et Nuenen. Theodorus avait une nature aimante et spirituelle, mais il eut une relation tendue avec son fils Vincent, notamment à cause des choix de vie non conventionnels de ce dernier et de ses échecs dans les ministères religieux. Malgré leurs différences, Theodorus a toujours essayé d'inculquer à Vincent des valeurs de persévérance et de foi, qui ont influencé la détermination de l'artiste dans sa carrière. Theodorus mourut subitement d'un accident vasculaire cérébral en mars 1885, à l'âge de 63 ans.

Anna Cornelia Carbentus est née le 10 septembre 1819 à La Haye, aux Pays-Bas. Elle était la fille de Willem Carbentus, relieur du roi, et l'une des huit enfants de la famille. Anna développa un amour pour la nature et l'art dès son plus jeune âge. Elle se maria avec Theodorus van Gogh le 21 mai 1851 et devint une épouse et une mère dévouée.

Anna était connue pour sa vitalité et son esprit. Elle était une aide précieuse pour son mari dans son ministère, visitant souvent les paroissiens avec lui. Elle insista pour que la famille fasse des promenades quotidiennes et qu'ils entretiennent un jardin, croyant fermement que le travail dans la nature était essentiel à une bonne santé et au bonheur. Ses leçons sur la nature

influencèrent profondément Vincent et son art. En plus de ses responsabilités familiales, Anna s'impliquait souvent dans des œuvres caritatives locales, apportant aide et soutien aux membres de la communauté.

Anna soutenait les talents artistiques de ses enfants, en particulier ceux de Vincent, bien qu'elle n'ait jamais imaginé qu'il deviendrait un artiste de renom. Elle encourageait leurs passions artistiques, même dans les moments difficiles. Anna décéda le 29 avril 1907, à l'âge de 87 ans.

Vincent Willem van Gogh est né le 30 mars 1853 à Groot-Zundert, aux Pays-Bas. Vincent était le premier enfant survivant après la mort d'un frère aîné, également nommé Vincent, né et mort un an plus tôt. Cette perte influença profondément l'atmosphère familiale. Vincent ressentait un grand poids sur ses épaules en raison des attentes élevées de ses parents.

À 16 ans, Vincent devint apprenti chez Goupil & Cie, un marchand d'art à La Haye, grâce à son oncle. Il découvrit un monde fascinant d'œuvres d'art, mais ses opinions tranchées et son incapacité à se conformer aux attentes professionnelles lui valurent des critiques. Il fut ensuite transféré dans les succursales de Londres et de Paris, mais ses relations tendues avec ses collègues et son incapacité à vendre des œuvres le conduisirent à être renvoyé en 1876.

Après son renvoi, Vincent travailla en Angleterre comme enseignant et assistant pasteur. Durant cette période, il vivait dans des conditions précaires, logeant dans des pensions modestes. En 1872, à l'âge de 19 ans, il tomba amoureux de Caroline Haanebeek. Cependant, elle repoussa ses avances, ce qui fut un coup dur pour Vincent, déjà en proie à des sentiments de solitude et d'isolement.

En 1873, il tomba amoureux une nouvelle fois, cette fois d'Eugénie Loyer, la fille de sa logeuse à Londres. Sa déclaration d'amour non réciproque le plongea dans une profonde dépression, l'amenant à remettre en question sa vocation et sa place dans le monde.

Vincent envisagea une carrière religieuse et devint prédicateur laïque dans une région minière belge, le Borinage. Il partageait la pauvreté des mineurs, vivant dans une humble cabane et donnant tout ce qu'il possédait aux plus démunis. Ses méthodes non conventionnelles, comme dormir sur le sol et porter des vêtements en lambeaux, lui valurent le respect des mineurs mais aussi le renvoi de l'Église en 1880 pour son zèle jugé excessif.

Vincent décida alors de se consacrer entièrement à l'art. Il s'inscrivit à l'Académie Royale des Beaux-Arts de Bruxelles pour des études formelles, mais il était principalement autodidacte. Il étudiait les techniques de dessin et de peinture avec une rigueur intense, souvent pendant des heures, malgré les conditions difficiles. Son amour pour l'art japonais, particulièrement les estampes ukiyo-e, influença notablement son travail, apportant des éléments de composition et de couleur qui enrichirent son style unique.

En 1881, Vincent tomba amoureux de sa cousine Kee Vos-Stricker, mais elle refusa ses avances de manière catégorique, aggravant encore sa souffrance émotionnelle. Son frère Theo, travaillant pour Goupil & Cie à Paris, devint son principal soutien financier et émotionnel. Les lettres entre Vincent et Theo témoignent de leur relation profonde et de leur soutien

mutuel. Theo encourageait Vincent à poursuivre sa carrière artistique, malgré les nombreux défis.

En 1886, Theo invita Vincent à vivre avec lui à Paris, où ils partagèrent un appartement à Montmartre. C'est Theo qui introduisit Vincent à de nombreux artistes influents comme Paul Gauguin, Paul Cézanne, Henri de Toulouse-Lautrec, et Georges Seurat. Leur relation, bien que parfois tendue, était marquée par un profond respect et une admiration mutuelle. Theo supportait financièrement Vincent, lui permettant de se consacrer entièrement à la peinture.

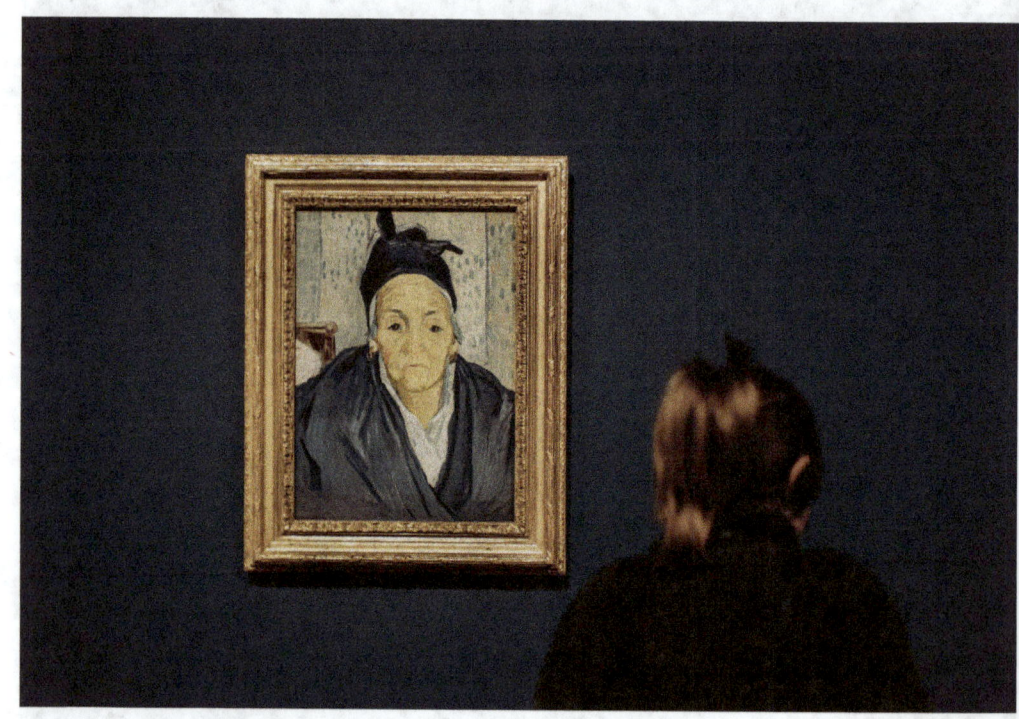

À Paris, Vincent découvrit l'avant-garde artistique et les innovations des impressionnistes. Il rencontra des artistes influents comme Paul Gauguin, Camille Pissarro, Émile Bernard, et Henri de Toulouse-Lautrec. Sa rencontre avec Paul Gauguin fut particulièrement significative. En 1888, Vincent invita Gauguin à le rejoindre à Arles, espérant créer une communauté artistique. Leur cohabitation, bien que fructueuse artistiquement, se termina de manière dramatique après une violente dispute qui conduisit Vincent à se mutiler l'oreille.

Chronique locale

—

— Dimanche dernier, à 11 heures 1|2 du soir, le nommé Vincent Vangogh, peintre, originaire de Hollande, s'est présenté à la maison de tolérance n° 1, a demandé la nommée Rachel, et lui a remis.... son oreille en lui disant : « Gardez cet objet précieusement. Puis il a disparu. Informée de ce fait qui ne pouvait être que celui d'un pauvre aliéné, la police s'est rendue le lendemain matin chez cet individu qu'elle a trouvé couché dans son lit, ne donnant presque plus signe de vie.

Ce malheureux a été admis d'urgence à l'hospice.

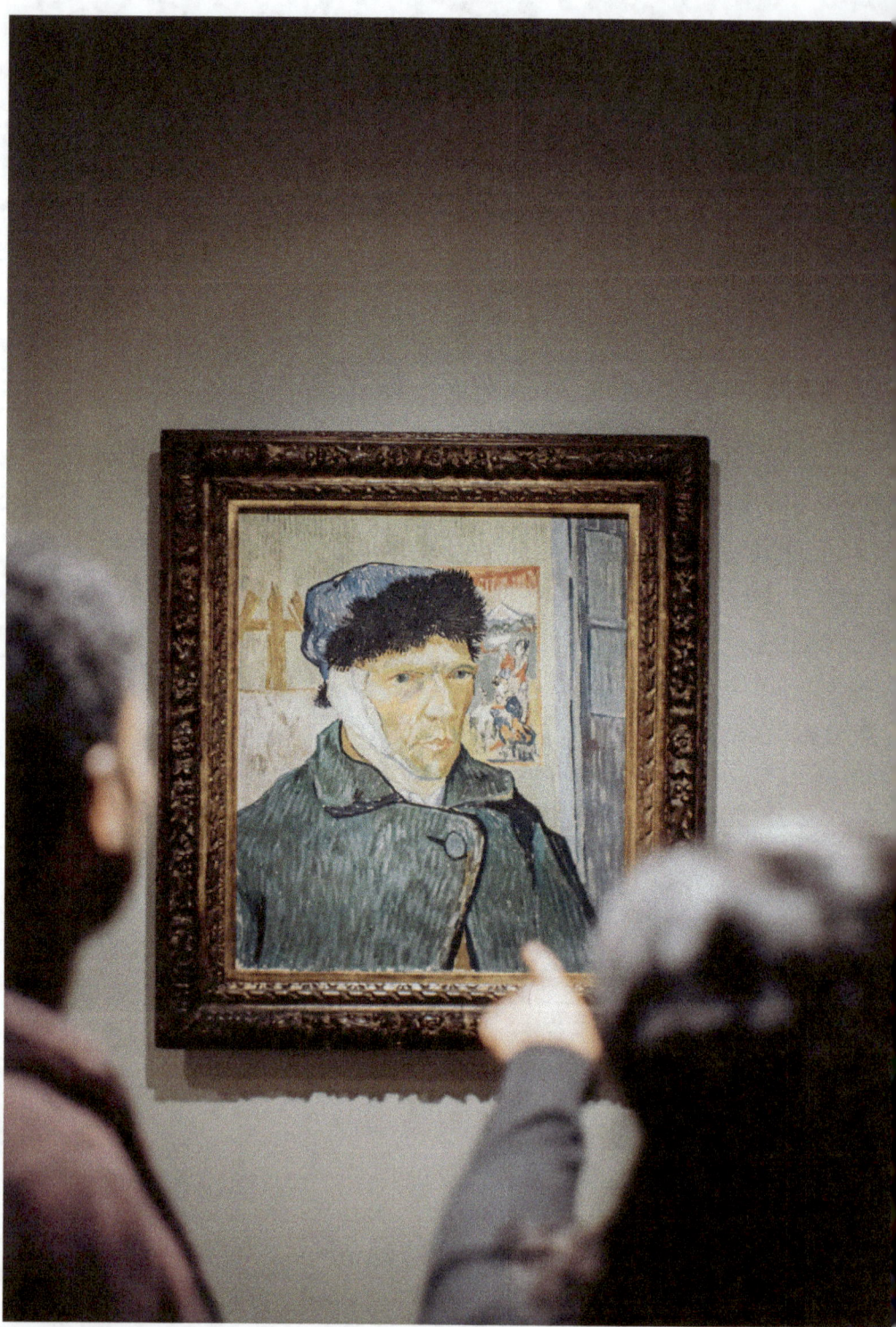

Émile Bernard est né le 28 avril 1868 à Lille, en France, et était un jeune artiste novateur et un ami proche de Vincent. Il était le fils d'Émile Ernest Bernard, un marchand d'étoffes, et d'Héloïse Bodin. En 1881, la famille s'installa à Paris, où Émile commença sa formation artistique. Il étudia d'abord à l'École des Arts Décoratifs avant de rejoindre l'Atelier Cormon en 1884. C'est là qu'il rencontra des figures importantes de l'avant-garde artistique, notamment Henri de Toulouse-Lautrec et Louis Anquetin. Bernard est cependant renvoyé de l'atelier en 1885 pour indiscipline. En 1886, Bernard entreprit un voyage en Bretagne, où il séjourna à Saint-Briac et plus tard à Pont-Aven. C'est dans ce dernier lieu qu'il rencontra Paul Gauguin pour la première fois. Bien que leur relation soit initialement cordiale, elle se détériora en 1891 en raison de désaccords stylistiques et de rivalités personnelles.

En 1887, Bernard revint à Paris et rencontra Vincent van Gogh chez le marchand de couleurs Julien "Père" Tanguy. Une amitié profonde et influente se dévcloppa entre eux. En 1888, Bernard envoya à Vincent une série de dessins qui l'inspirèrent grandement. Vincent admirait particulièrement le style cloisonniste de Bernard, caractérisé par des formes audacieuses et des contours sombres. Bernard est crédité de la co-création du cloisonnisme avec Louis Anquetin. Ce style se distingue par des zones de couleur plates séparées par des lignes sombres. Il a également contribué au synthétisme et au symbolisme, influençant des artistes comme Paul Gauguin et Vincent van Gogh. En 1893, grâce au soutien financier de son mécène Antoine de la Rochefoucauld, Bernard partit pour Constantinople. Il s'installa ensuite en Égypte, où il se maria et vécut jusqu'en 1904.

Cette période marqua un tournant dans son style, alors qu'il s'orienta vers un classicisme inspiré des maîtres anciens. Après son retour en France en 1904, Bernard continua à voyager et à peindre, visitant des lieux comme Venise et Aix-en-Provence, où il rendit visite à Paul Cézanne. Il enseigna également à l'École des Beaux-Arts de Paris. Ses dernières années furent marquées par une production artistique prolifique, et il continua d'exposer ses œuvres dans divers salons et expositions. Émile Bernard mourut le 16 avril 1941 à Paris. Il est enterré au cimetière parisien de Pantin. Son héritage artistique comprend une vaste collection de peintures, de dessins et d'écrits, et il est reconnu comme un pionnier du post-impressionnisme et du symbolisme.

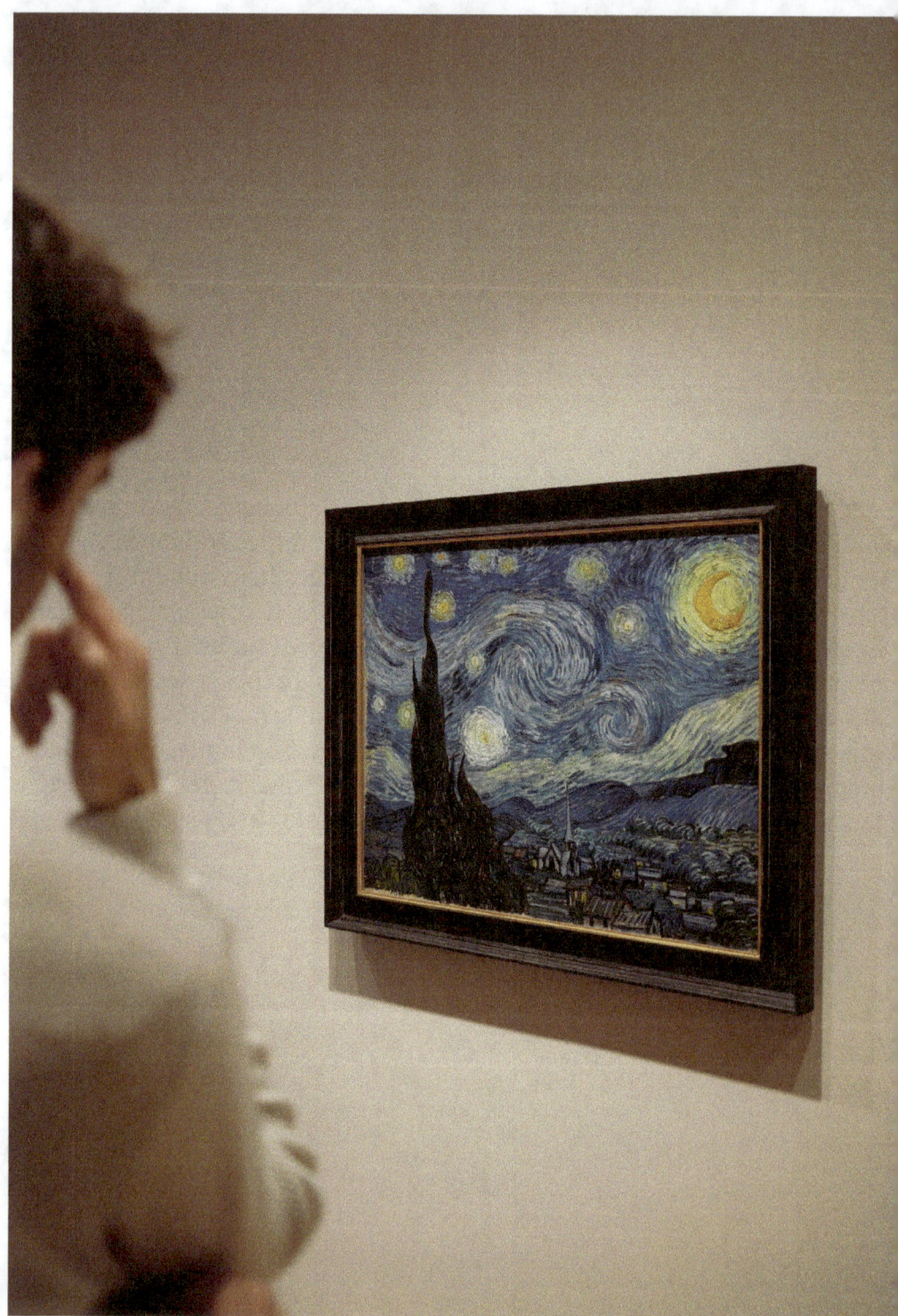

Grâce aux efforts de Johanna van Gogh-Bonger, la reconnaissance de Vincent van Gogh grandit, d'abord aux Pays-Bas, puis en Allemagne et dans toute l'Europe. Elle publia trois volumes de la correspondance entre Vincent et Theo en 1914, aidant à immortaliser l'image de Vincent comme un artiste génial et torturé. Johanna continua à gérer l'héritage artistique de Vincent jusqu'à sa mort en 1925. Son fils, Vincent Willem van Gogh, reprit ensuite la mission de sa mère, contribuant à fonder le musée Van Gogh à Amsterdam en 1973, où de nombreuses œuvres de Vincent sont conservées et exposées. Johanna van Gogh-Bonger est désormais reconnue comme une figure clé dans l'établissement de la renommée posthume de Vincent van Gogh, ayant consacré sa vie à la préservation et à la promotion de son œuvre et de son héritage artistique.

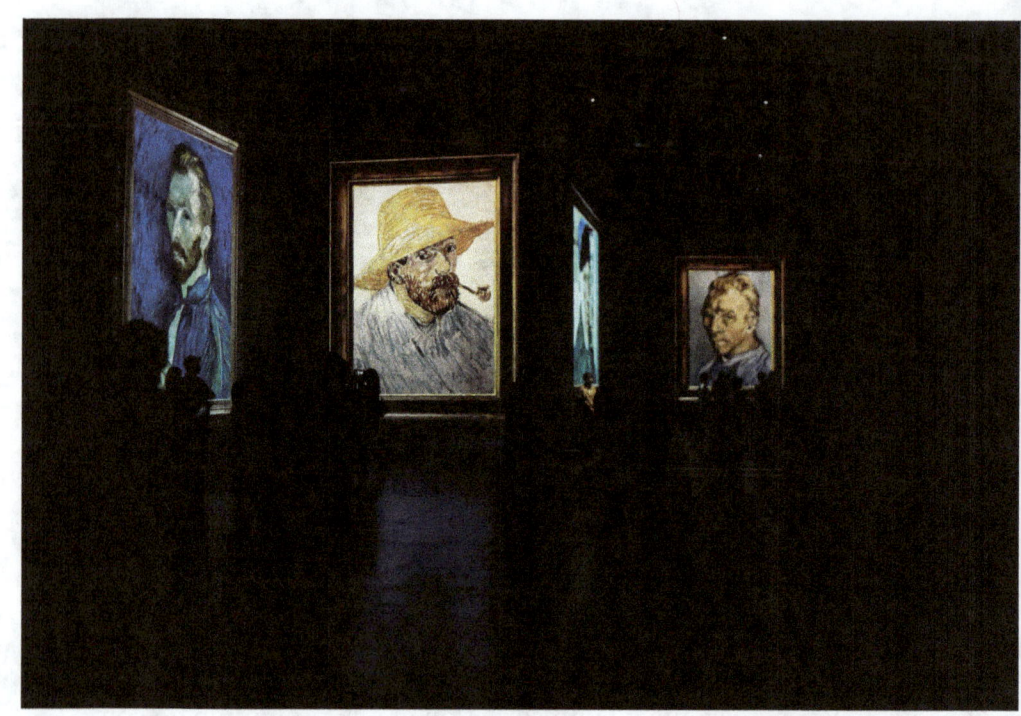

En 1914, Johanna fit transférer le corps de Theo au cimetière d'Auvers-sur-Oise, pour qu'il repose à côté de Vincent. Cependant, la tombe de Vincent n'a pas toujours été celle que l'on connaît aujourd'hui. Dans les années 1900, Vincent était enterré dans un autre périmètre du cimetière. Lorsque la fin de la concession arriva, Johanna van Gogh-Bonger déplaça Vincent à l'endroit actuel où il repose aux côtés de Theo. Le fils du docteur Gachet posa du lierre, pris dans son propre jardin, sur la tombe de Vincent. Ce lierre recouvre toujours les tombes des deux frères, dans le petit cimetière d'Auvers-sur-Oise, symbolisant leur lien indéfectible.

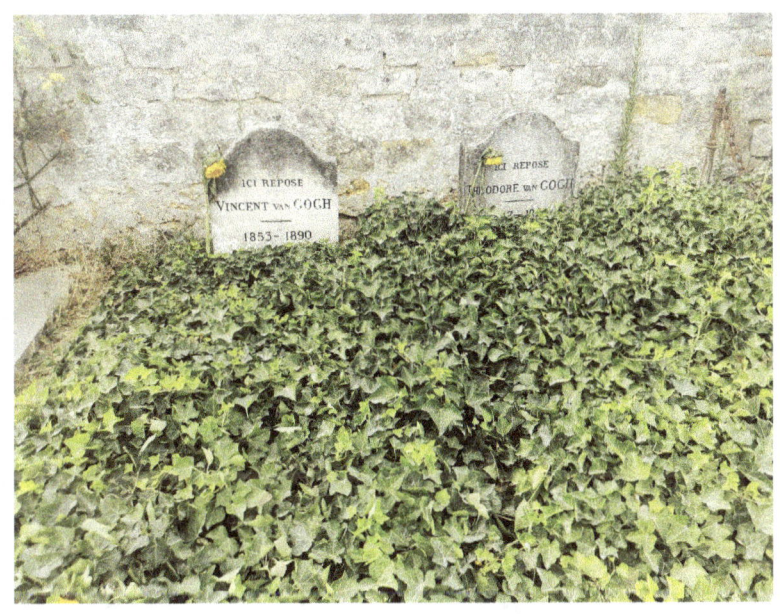

En 1907, Arthur Ravoux, l'aubergiste, décéda également. En 1953, Adeline Ravoux, alors âgée de 77 ans, fut interviewée à la radio. Elle se souvenait de Vincent comme d'un homme calme mais tourmenté, souvent absorbé par son art. Elle décrivit le choc et la tristesse ressentis par tous à l'auberge après la tragédie de sa mort. Adeline Ravoux décéda en 1965.

Aujourd'hui, l'auberge Ravoux existe toujours et peut être visitée. On peut même y manger, ce qui attire de nombreux visiteurs chaque année. Beaucoup de personnes visitent Auvers-sur-Oise pour suivre les traces de Vincent van Gogh et rendre hommage à sa tombe dans le petit cimetière d'Auvers.

Après la mort de Vincent, son œuvre commença lentement à gagner en reconnaissance. Theo, profondément affecté, mourut six mois après Vincent. La veuve de Theo, Johanna van Gogh-Bonger, joua un rôle crucial dans la promotion des œuvres de Vincent. Elle publia leurs lettres, organisa des expositions et vendit ses œuvres pour assurer la réputation posthume de Vincent. Aujourd'hui, Vincent van Gogh est reconnu comme l'un des plus grands artistes de l'histoire, ses tableaux vibrant d'une émotion et d'une expressivité incomparables. Ses œuvres, telles que "La Nuit étoilée", "Les Tournesols", et "La Chambre à coucher", sont célébrées dans le monde

entier pour leur couleur vive et leur profondeur émotionnelle. Vincent van Gogh est considéré comme l'un des pionniers de l'art moderne, ayant influencé des mouvements tels que l'expressionnisme et le fauvisme. Ses techniques innovantes, sa palette de couleurs audacieuse et son approche émotionnelle de la peinture continuent d'inspirer des artistes et des amateurs d'art du monde entier.

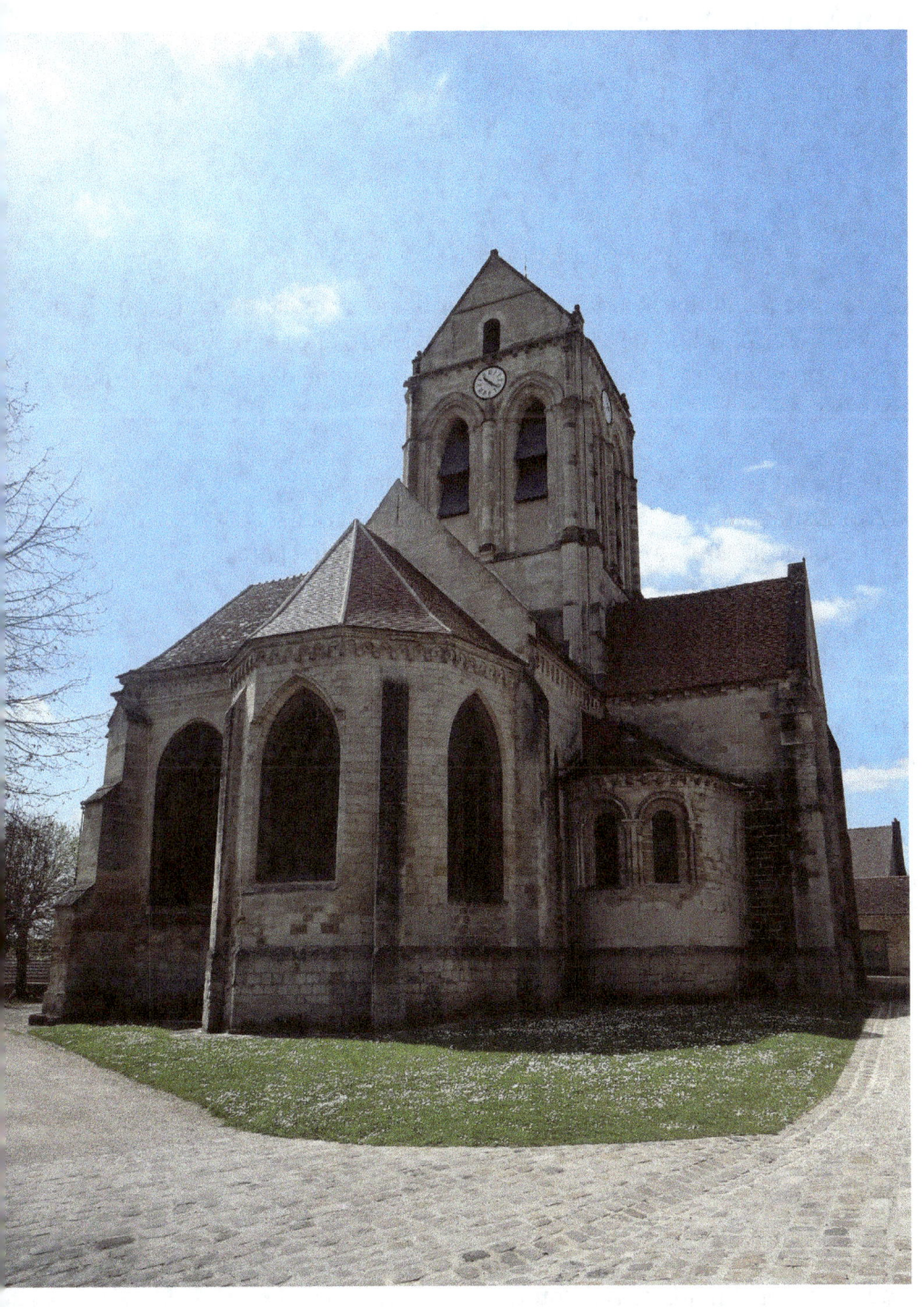

Lettre d'Émile Bernard du 2 août 1890

Le peintre Emile Bernard décrit au critique d'art,
Albert Aurier, l'enterrement de Van Gogh

Mon cher Aurier

Votre absence de Paris a dû vous priver d'une affreuse nouvelle que je ne puis différer pourtant de vous apprendre. Notre cher ami Vincent est mort depuis quatre jours. Je pense que vous avez deviné déjà qu'il s'est tué lui-même.

En effet dimanche soir il est parti dans la campagne
d'Auvers il a déposé son chevalet contre une meule
et il est allé se tirer un coup de revolver derrière le château.

Sous la violence du choc (la balle avait passé sous le cœur) il est tombé,
 mais il s'est relevé, et consécutivement trois fois, pour rentrer à l'auberge où il habitait
(Ravoux, place de la Mairie)
sans rien dire à qui que ce soit de son mal.

Enfin lundi soir il expirait en fumant sa pipe qu'il n'avait pas voulu quitter et en expliquant que son suicide était absolument calculé et voulu en toute lucidité.
Un fait assez caractéristique que l'on m'a rapporté touchant sa volonté de disparaître est :
"C'est à refaire alors" quand le docteur Gachet lui disait qu'il espérait encore le sauver, mais ce n'était hélas plus possible...

Hier, mercredi 30 juillet j'arrivais à Auvers vers 10 heures Théodore van Gogh son frère était là avec le docteur Gachet Tanguy aussi (il était là depuis 9 heures).

Laval Charles m'accompagnait. Déjà la bière était close j'arrivais trop tard pour le revoir lui qui m'avait quitté

il y a quatre ans si plein d'espoirs de toutes sortes...

L'aubergiste nous raconte tous les détails de l'accident, la visite impudente des gendarmes qui sont venus jusqu'à son lit lui faire des reproches d'un acte dont il était le seul responsable.. etc ...

Sur les murs de la salle où le corps était exposé toutes ses toiles dernières étaient clouées lui faisant comme une auréole et rendant par l'éclat du génie qui s'en dégageait, cette mort plus pénible encore aux artistes.

Sur la bière un simple drap blanc puis des fleurs en quantité, des soleils qu'il aimait tant, des dahlias jaunes, des fleurs jaunes partout. C'était sa couleur favorite s'il vous en souvient, symbole de la lumière qu'il rêvait dans les cœurs comme dans les œuvres.

Près de là aussi son chevalet son pliant, et ses pinceaux avaient été posés devant le cercueil à terre.
Beaucoup de personnes arrivaient des artistes surtout parmi lesquels je reconnaissais Lucien Pissarro et Lauzert les autres me sont inconnus, viennent aussi des personnes du pays qui l'avaient un peu connu vu une ou deux fois et qui l'aimaient car il était si bon, si humain.

Nous voilà réunis autour de cette bière qui cache un ami dans le plus grand silence. Je regarde les études : une très belle page souffrante interprétée d'après Delacroix La
vierge et Jésus.

Des galériens qui tournent dans une haute prison - toile d'après Doré d'une férocité terrible de symbole pour sa fin. Pour lui la vie n'était-elle pas cette prison haute de murs si hauts, si hauts... et ces gens tournant sans cesse dans cette cuve n'étaient-ils pas les pauvres artistes, les pauvres maudits marchands sous le fouet du Destin...

A trois heures on lève le corps. Ce sont des amis qui le porte jusqu'au corbillard. Quelques personnes pleurent dans l'assemblée.
Théodore van Gogh qui adorait son frère, qui l'avait toujours soutenu dans sa lutte pour l'art et l'indépendance ne cesse de sangloter douloureusement

....

Dehors il faisait un soleil atroce nous montons les côtes d'Auvers en parlant de lui, de la poussée hardie qu'il a donné à l'art, des grands projets qu'il avait toujours en tête, du bien qu'il a fait à chacun de nous.

Nous arrivons au cimetière, un petit cimetière neuf émaillé de pierres neuves. C'est sur la butte dominant les moissons sous le grand ciel bleu qu'il aurait encore aimé..peut-être. Puis on le descend dans la fosse....

Qui n'aurait pu pleurer en ce moment.. cette journée était trop faite pour lui pour qu'on ne songea qu'il y aurait vécu heureux encore..

Le Docteur Gachet (lequel est grand amateur d'art et possède une des belles collections impressionnistes d'aujourd'hui, artiste lui même) veut dire quelques paroles qui consacreront la vie de Vincent mais il pleure lui aussi tellement qu'il ne peut que lui faire un adieu fort
embrouillé...
(le plus beau, n'est ce pas)

Il retrace brièvement les efforts de Vincent, en indique le but sublime et la sympathie immense qu'il avait pour lui (qu'il connaissait depuis peu).

Ce fut, dit-il un honnête homme et un grand artiste,
il n'avait que deux buts, l'humanité et l'art. C'est l'art qu'il chérissait au dessus de tout qui le fera vivre encore.
Puis nous rentrons. Théodore van Gogh est brisé de chagrin, chacun des assistants très émus se retire dans la
campagne, d'autres regagnent la gare.

Laval et moi revenons chez Ravoux et l'on cause de lui...

Mais en voilà bien assez mon cher Aurier, bien assez n'est ce pas de cette triste journée.
Vous savez combien je l'aimais et vous vous doutez de ce que j'ai pu pleurer.

Ne l'oubliez donc pas et tachez, vous son critique, d'en dire encore quelques mots pour que tous sachent que son enterrement fut une apothéose vraiment digne de son grand cœur et de son grand talent.

Tout à vous de cœur

Bernard

Émile Bernard (1868-1941)

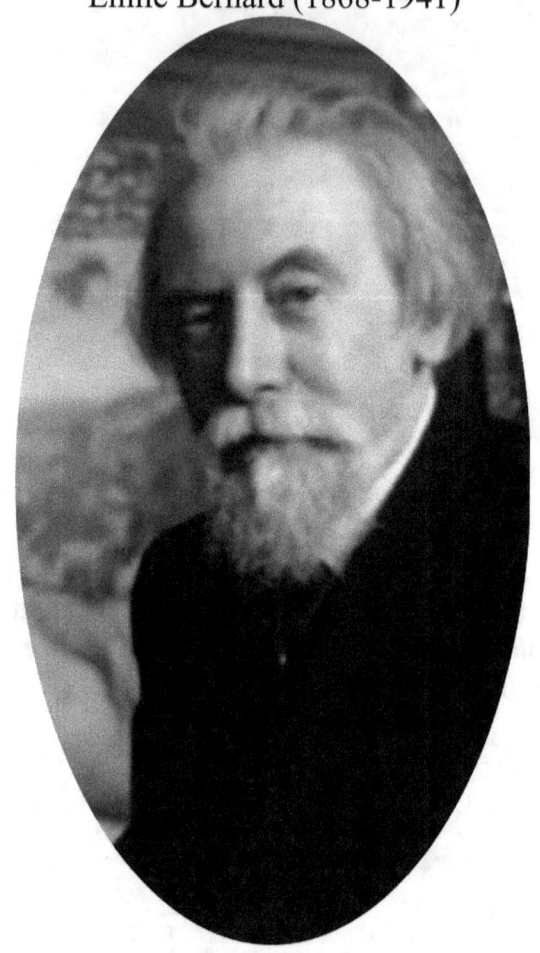

Naissance : 28 avril 1868, Lille, France
Décès : 16 avril 1941, Paris, France
Formation : École des Arts Décoratifs, Atelier Cormon
Mouvements artistiques : Cloisonnisme, Synthétisme, Symbolisme, Post-Impressionnisme
Collaborations notables : Paul Gauguin, Vincent van Gogh
Œuvres : "Breton Women in the Meadow", "Madeleine au Bois d'Amour"
Carrière : Bretagne, Égypte, France
Impact artistique : Co-créateur du cloisonnisme, influença le post-impressionnisme et le symbolisme

Biographie :

Émile Bernard est un artiste français important de la fin du XIXe siècle. Connu pour son rôle dans le développement du cloisonnisme, il a collaboré avec des artistes comme Vincent van Gogh et Paul Gauguin. Bernard a enrichi l'avant-garde artistique avec son approche distinctive des formes et des couleurs. Ses voyages ont également influencé son travail, faisant de lui une figure clé du post-impressionnisme et du symbolisme.

Albert Aurier (1865-1892)

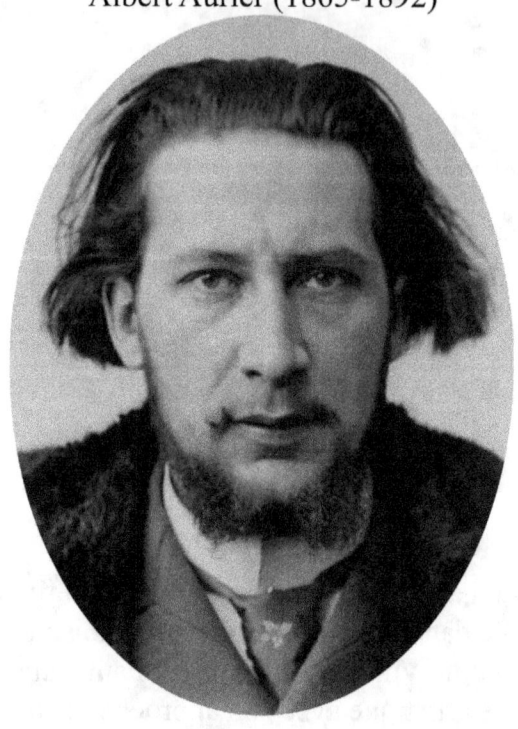

Naissance : 5 mai 1865, Châteauroux, France
Décès : 5 octobre 1892, Paris, France
Cause du décès : Typhoïde
Profession : Écrivain, poète, critique et théoricien de l'art
Lieu de vie : Paris, France
Relations notables : Vincent van Gogh, Paul Gauguin
Contribution à l'art : Critique influent ayant soutenu les post-impressionnistes
Lieu de sépulture : Cimetière du Montparnasse, Paris, France

Biographie :
Albert Aurier était un écrivain, poète, critique et théoricien de l'art français. Connu pour ses écrits sur l'art post-impressionniste, il fut l'un des premiers critiques à reconnaître et à soutenir le talent de Vincent van Gogh. Ses articles ont aidé à promouvoir les œuvres de nombreux artistes de son temps, contribuant à leur renommée.

Image :
Source : Bibliothèque nationale de France (BnF)
Auteur : Inconnu (Upload, couture, restauration par Jebulon sur Wikimedia Commons)

Theodorus van Gogh (1822-1885)

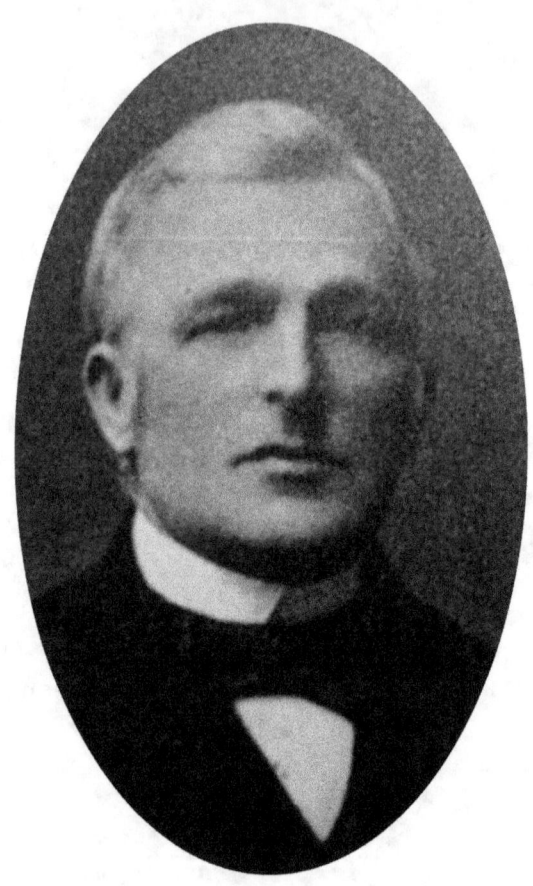

Naissance : 8 février 1822, Benschop, Pays-Bas
Décès : 26 mars 1885, Nuenen, Pays-Bas
Profession : Pasteur de l'Église réformée néerlandaise
Lieu de vie : Zundert, Etten, Helvoirt, Nuenen, Pays-Bas
Relations notables : Vincent van Gogh, Anna Cornelia Carbentus
Contribution à l'art : Influence spirituelle et morale sur Vincent van Gogh

Biographie :
Theodorus van Gogh était un pasteur néerlandais respecté et le père de Vincent van Gogh. Suivant les traces de son propre père, il servit comme pasteur dans plusieurs paroisses rurales aux Pays-Bas. Marié à Anna Cornelia Carbentus, il eut six enfants, dont Vincent, son fils aîné survivant.

Bien que Theodorus et Vincent aient eu une relation tendue en raison des choix de vie non conventionnels de Vincent, Theodorus a toujours essayé d'inculquer des valeurs de persévérance et de foi à ses enfants. Son soutien et ses conseils spirituels ont laissé une empreinte durable sur Vincent, malgré leurs divergences. Theodorus est décédé d'un accident vasculaire cérébral en 1885.

Anna Cornelia Carbentus (1819-1907)

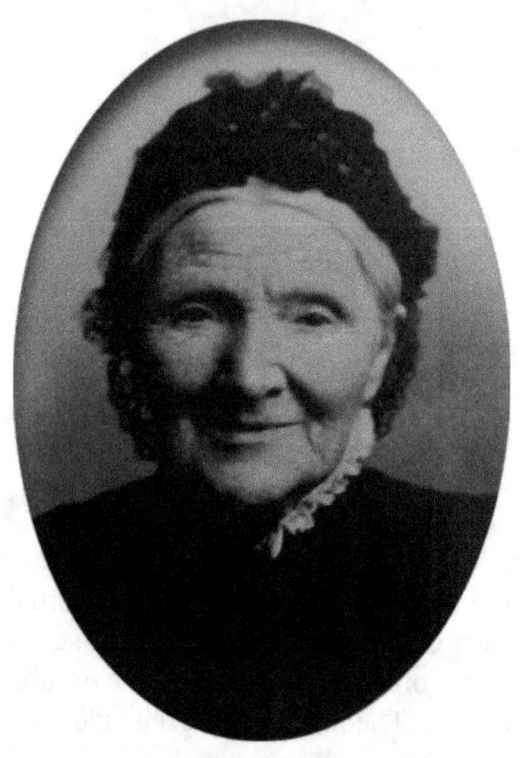

Naissance : 10 septembre 1819, La Haye, Pays-Bas
Décès : 29 avril 1907, Leyde, Pays-Bas
Profession : Mère de famille, soutien dans le ministère pastoral
Lieu de vie : Zundert, Brabant-Septentrional, Pays-Bas
Relations notables : Theodorus van Gogh, Vincent van Gogh
Contribution à l'art : Influence sur l'amour de la nature et le talent artistique de Vincent van Gogh

Biographie :
Anna Cornelia Carbentus était l'épouse de Theodorus van Gogh et la mère de Vincent van Gogh. Née à La Haye, elle développa dès son jeune âge un amour pour la nature et l'art. En tant qu'épouse dévouée et mère de six enfants, Anna joua un rôle crucial dans le soutien de son mari dans son ministère et dans l'éducation de ses enfants. Ses promenades quotidiennes et son insistance sur le travail dans le jardin influencèrent profondément

Vincent, contribuant à son amour pour la nature. Anna soutenait les talents artistiques de ses enfants, notamment Vincent, bien qu'elle n'ait jamais imaginé qu'il deviendrait un artiste de renommée mondiale.

Theo van Gogh (1857-1891)

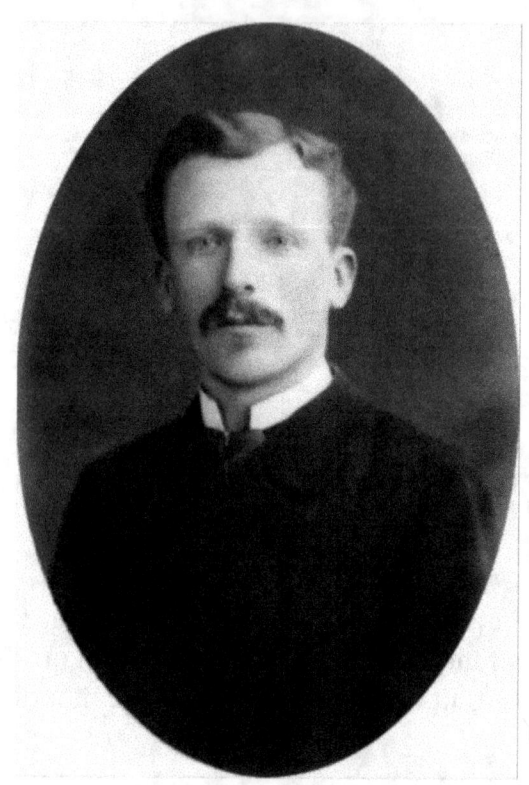

Naissance : 1er mai 1857, Groot-Zundert, Pays-Bas
Décès : 25 janvier 1891, Utrecht, Pays-Bas
Cause du décès : Complications liées à la syphilis
Profession : Marchand d'art
Lieu de vie : Paris, France
Relations notables : Vincent van Gogh, Johanna van Gogh-Bonger
Contribution à l'art : Soutien financier et émotionnel à Vincent van Gogh, promotion des artistes impressionnistes

Biographie :
Theo van Gogh était un marchand d'art néerlandais et le frère cadet de Vincent van Gogh. Grâce à son travail chez Goupil & Cie à Paris, Theo joua un rôle crucial dans la promotion des artistes impressionnistes et post-impressionnistes. Il apporta un soutien financier et émotionnel inestimable à

Vincent, permettant à ce dernier de se consacrer pleinement à son art. Theo est décédé à l'âge de 33 ans des suites de complications liées à la syphilis. Il repose aux côtés de Vincent au cimetière d'Auvers-sur-Oise.

Johanna van Gogh-Bonger (1862-1925)

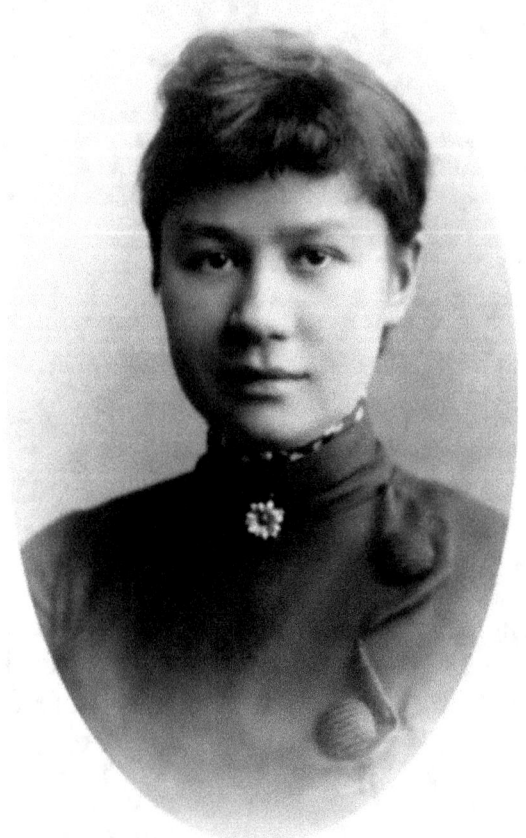

Naissance : 4 octobre 1862, Amsterdam, Pays-Bas
Décès : 2 septembre 1925, Laren, Pays-Bas
Profession : Traductrice, éditrice, promotrice de l'œuvre de Vincent van Gogh
Lieu de vie : Amsterdam, Pays-Bas
Relations notables : Vincent van Gogh, Theo van Gogh
Contribution à l'art : Préservation et promotion de l'œuvre de Vincent van Gogh

Biographie :
Johanna van Gogh-Bonger était la belle-sœur de Vincent van Gogh, mariée à son frère Theo. Après la mort de Vincent en 1890 et de Theo en 1891, Johanna se consacra à préserver et promouvoir l'œuvre de Vincent. Elle

publia la correspondance entre Vincent et Theo, organisa des expositions et vendit des œuvres pour assurer la renommée posthume de Vincent. Grâce à ses efforts inlassables, Vincent van Gogh est aujourd'hui reconnu comme l'un des plus grands artistes de l'histoire. Johanna est une figure clé dans l'histoire de l'art pour son rôle dans la diffusion de l'œuvre de Vincent.

Adeline Ravoux (1878-1965)

Naissance : 1878, Auvers-sur-Oise, France
Décès : 1965, France
Profession : Fille de l'aubergiste Arthur Ravoux
Lieu de vie : Auvers-sur-Oise, France
Relations notables : Vincent van Gogh
Contribution à l'art : Témoignage sur les derniers mois de Vincent van Gogh

Biographie :
Adeline Ravoux était la fille d'Arthur Ravoux, l'aubergiste qui hébergea Vincent van Gogh à Auvers-sur-Oise. Adolescente à l'époque, Adeline se souvenait de Vincent comme d'un homme calme mais tourmenté, souvent absorbé par son art. Elle a offert des témoignages précieux sur les derniers mois de la vie de l'artiste, décrivant la tristesse qui suivit sa mort. En 1953, elle fut interviewée à la radio, partageant ses souvenirs de Van Gogh. Ses récits contribuent à notre compréhension de cette période cruciale dans la vie de l'artiste.

Dr Paul Gachet (1828-1909)

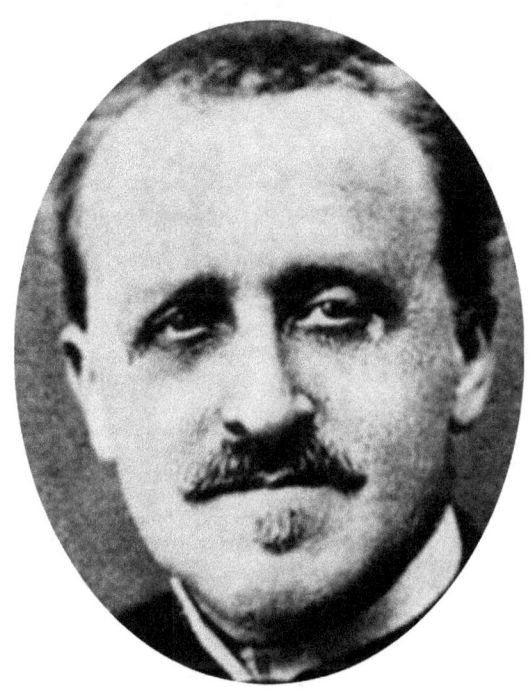

Naissance : 30 juillet 1828, Lille, France
Décès : 9 janvier 1909, Auvers-sur-Oise, France
Profession : Médecin, collectionneur d'art
Lieu de travail : Auvers-sur-Oise, France
Relations notables : Vincent van Gogh, Camille Pissarro, Paul Cézanne
Contribution à l'art : Soutien et soins pour les artistes, collection d'art impressionniste

Biographie :
Le Dr Paul Gachet était un médecin et collectionneur d'art français connu pour avoir soigné et soutenu Vincent van Gogh dans les derniers mois de la vie de l'artiste. Passionné par l'art, Gachet possédait une vaste collection d'œuvres impressionnistes et entretenait des relations amicales avec des artistes tels que Camille Pissarro et Paul Cézanne. Son amitié et ses soins pour Van Gogh, ainsi que le portrait que l'artiste a peint de lui, ont solidifié son rôle dans l'histoire de l'art. La maison du Dr Gachet à Auvers-sur-Oise est aujourd'hui un musée dédié à son héritage.

Julien "Père" Tanguy (1825-1894)

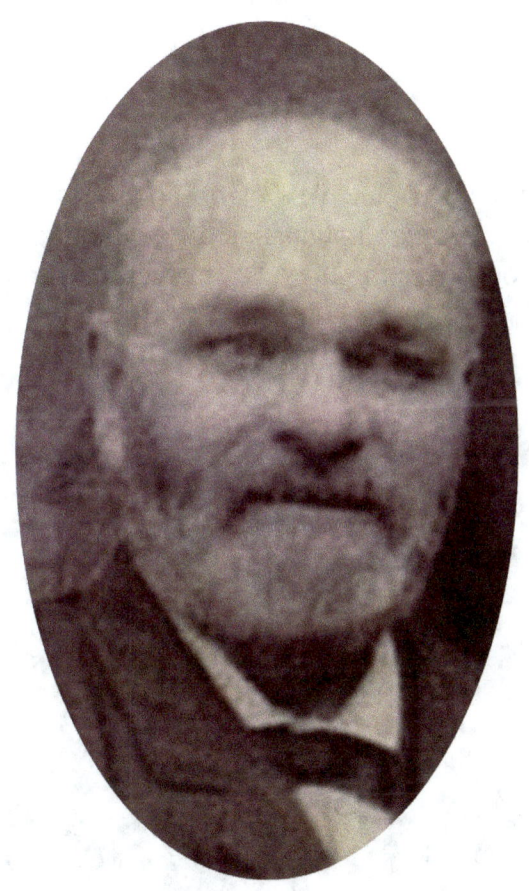

Naissance : 27 décembre 1825, Bretagne, France
Décès : 6 février 1894, Paris, France
Profession : Marchand de couleurs, galeriste
Lieu de travail : Paris, France
Relations notables : Vincent van Gogh, Paul Cézanne, Paul Gauguin
Contribution à l'art : Soutien et promotion des artistes post-impressionnistes

Biographie :
Julien "Père" Tanguy était un marchand de couleurs et galeriste parisien connu pour son soutien aux artistes post-impressionnistes. Il a été l'un des premiers à reconnaître et à promouvoir les œuvres de Vincent van Gogh, Paul Cézanne, et Paul Gauguin. Tanguy offrait non seulement des matériaux

artistiques mais aussi un espace d'exposition pour ces artistes souvent incompris de leur vivant. Son magasin, situé à Montmartre, est devenu un lieu de rencontre pour les peintres de l'avant-garde de la fin du XIXe siècle.

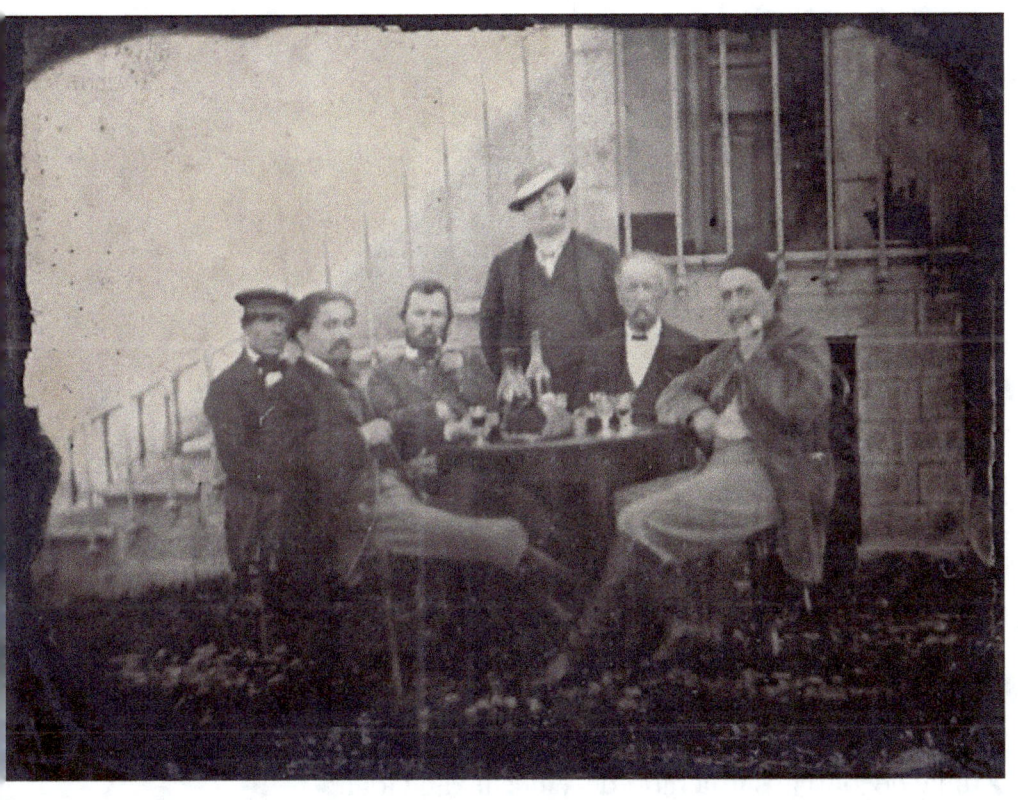

Les personnes présentes sur cette photo prise à la Rue Blanche, vers décembre 1887. De gauche à droite, les personnes présentes sont :

Arnold Koning
Émile Bernard
Vincent van Gogh
André Antoine
Félix Jobbé-Duval
Paul Gauguin
Crédit photo : Serge Plantureux

L'ÉCHO PONTOISIEN

Journal de l'arrondissement de Pontoise

JEUDI 7 AOÛT 1890

— **AUVERS-SUR-OISE**. — Dimanche 27 juillet, un nommé Van Gogh, âgé de 37 ans, sujet hollandais, artiste peintre, de passage à Auvers, s'est tiré un coup de revolver dans les champs et, n'étant que blessé, il est rentré à sa chambre où il est mort le surlendemain.

Article de journal sur la mort de Vincent van Gogh

Source : L'Écho pontoisien
Date : août 1890
Titre : La mort de Vincent van Gogh

Deux portraits de Theo van Gogh

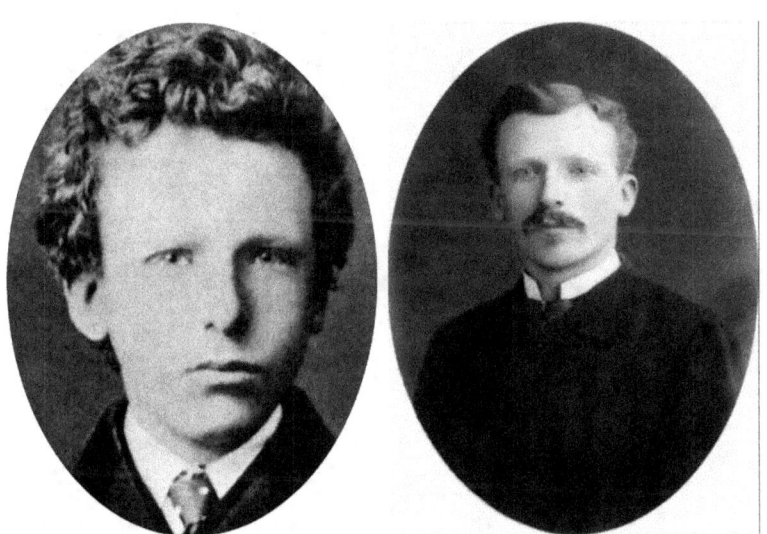

À gauche : Theo van Gogh jeune

Ce portrait montre Theo van Gogh en 1873, à l'âge de 15 ans, avec des cheveux bouclés et un regard intense. Longtemps, cette photo a été prise pour être celle de Vincent van Gogh jeune, mais des recherches récentes ont corrigé cette identification.

À droite : Theo van Gogh adulte

Ce portrait montre Theo van Gogh à un âge plus avancé, avec une moustache, correspondant aux images historiques connues de lui

"Source : Van Gogh Museum, Amsterdam (Vincent van Gogh Foundation), photographie par Balduin Schwarz. Domaine public."

Vous êtes prié d'assister aux Convoi, Service et Inhumation de

Monsieur Vincent VAN GOGH

ARTISTE PEINTRE

Décédé en son domicile, à Auvers-sur-Oise, le Mardi 29 Juillet 1890, dans sa 37ᵉ année ;

Qui se feront le Mercredi 30 Juillet, à 2 heures ½ précises, ~~en l'Église d'Auvers-sur-Oise~~.

On se réunira 2, place de la Mairie, à Auvers-sur-Oise.

DE PROFUNDIS.

De la part de : Madame veuve VAN GOGH, sa mère, et de Monsieur Théodore VAN GOGH, son frère.

Départs de Paris-Nord : 7 h. 25, 9 h. 25, 10 h. 25, 11 h. 25, 1 h. 25, ~~2 h. 25~~, ~~3 h. 25~~.

Monsieur Vincent VAN GOGH
ARTISTE PEINTRE

Décédé en son domicile, à Auvers-sur-Oise, le mardi 29 juillet 1890, dans sa 37e année.

Les obsèques auront lieu le mercredi 30 juillet, à 2 heures 30 précises, à Auvers-sur-Oise.

On se réunira à 2, place de la Mairie, à Auvers-sur-Oise.

De Profundis

De la part de : Madame veuve VAN GOGH, sa mère, et de Monsieur Théodore VAN GOGH, son frère.

Refus du Curé d'Auvers-sur-Oise :

En raison du suicide de Vincent, le curé d'Auvers-sur-Oise a refusé que ses funérailles soient célébrées dans l'église locale. À cette époque, le suicide était considéré comme un péché grave par l'Église catholique, ce qui rendait inapproprié, selon les normes religieuses de l'époque, de tenir un service funéraire dans une église pour une personne qui s'était suicidée. De plus, Vincent van Gogh était protestant, ce qui ajoutait une autre couche de complexité à la situation.

Réorganisation des Funérailles :

Theo van Gogh, profondément affecté par la mort de son frère, a dû modifier les invitations funéraires à la main. La cérémonie funéraire s'est finalement tenue dans la salle de l'auberge Ravoux, où Vincent était décédé. Cette auberge est aujourd'hui un lieu historique important, souvent visité par ceux qui souhaitent rendre hommage à l'artiste.

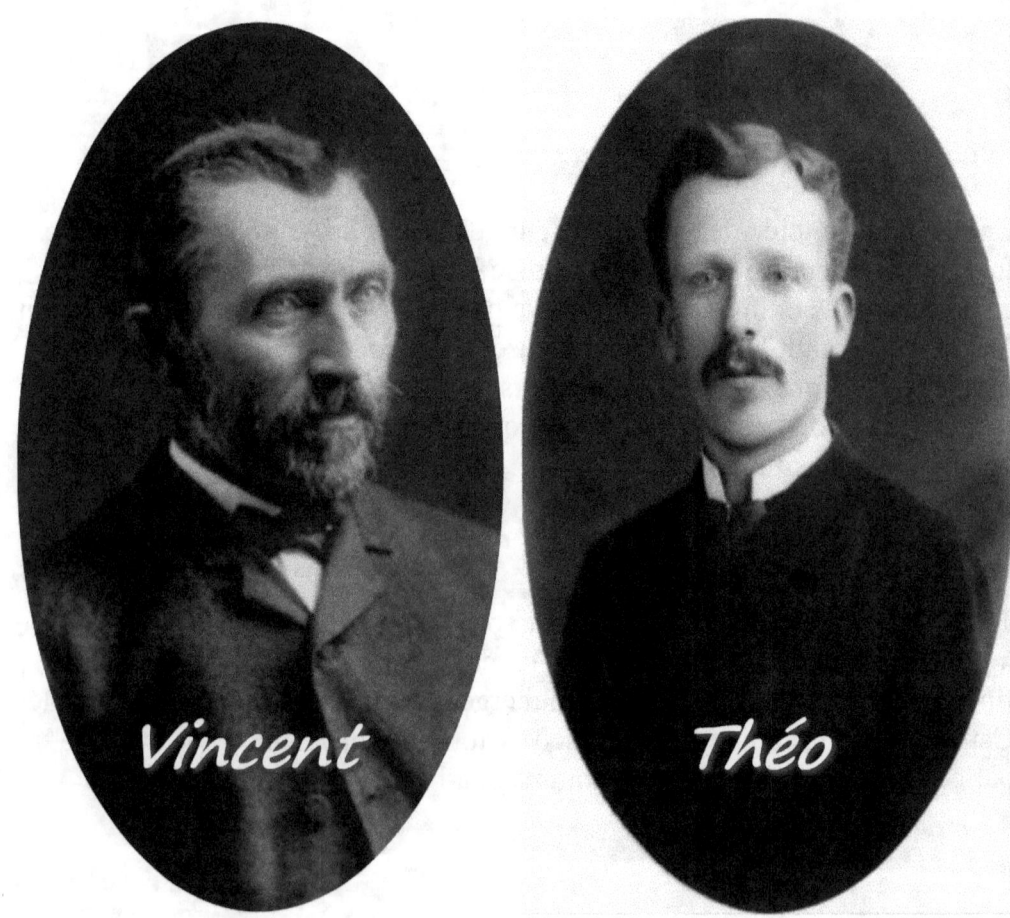

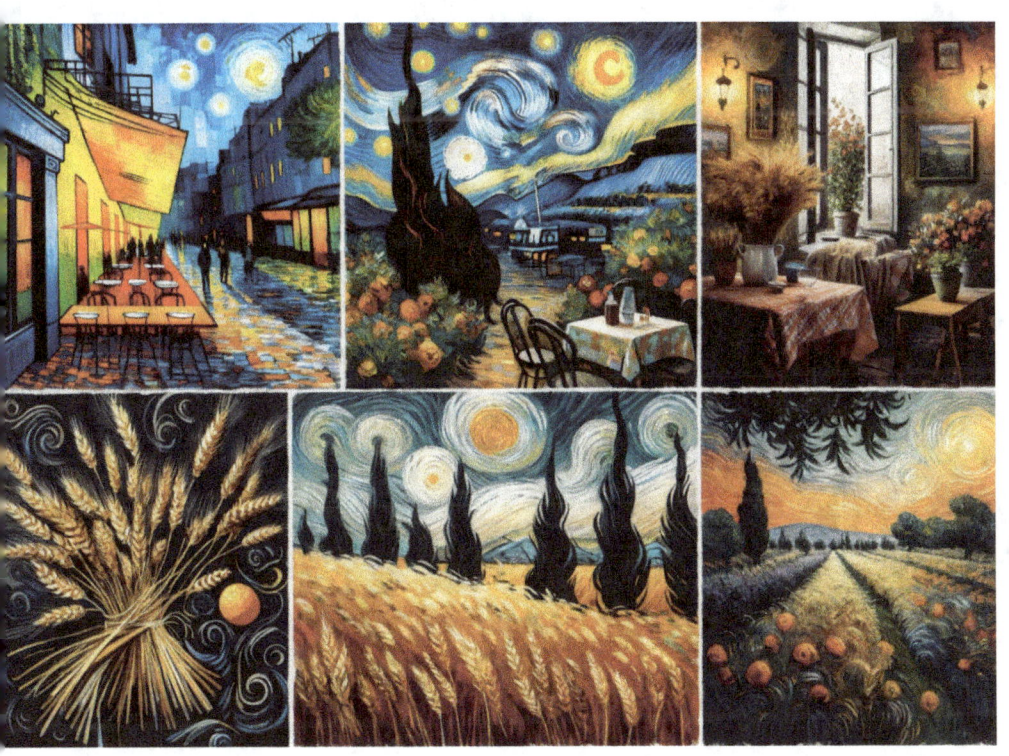

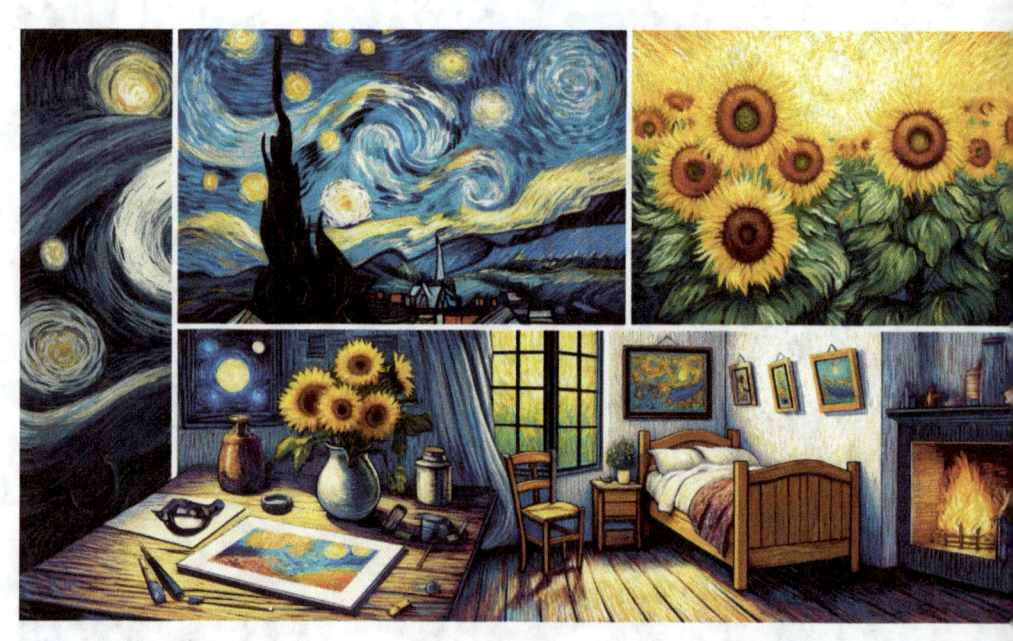

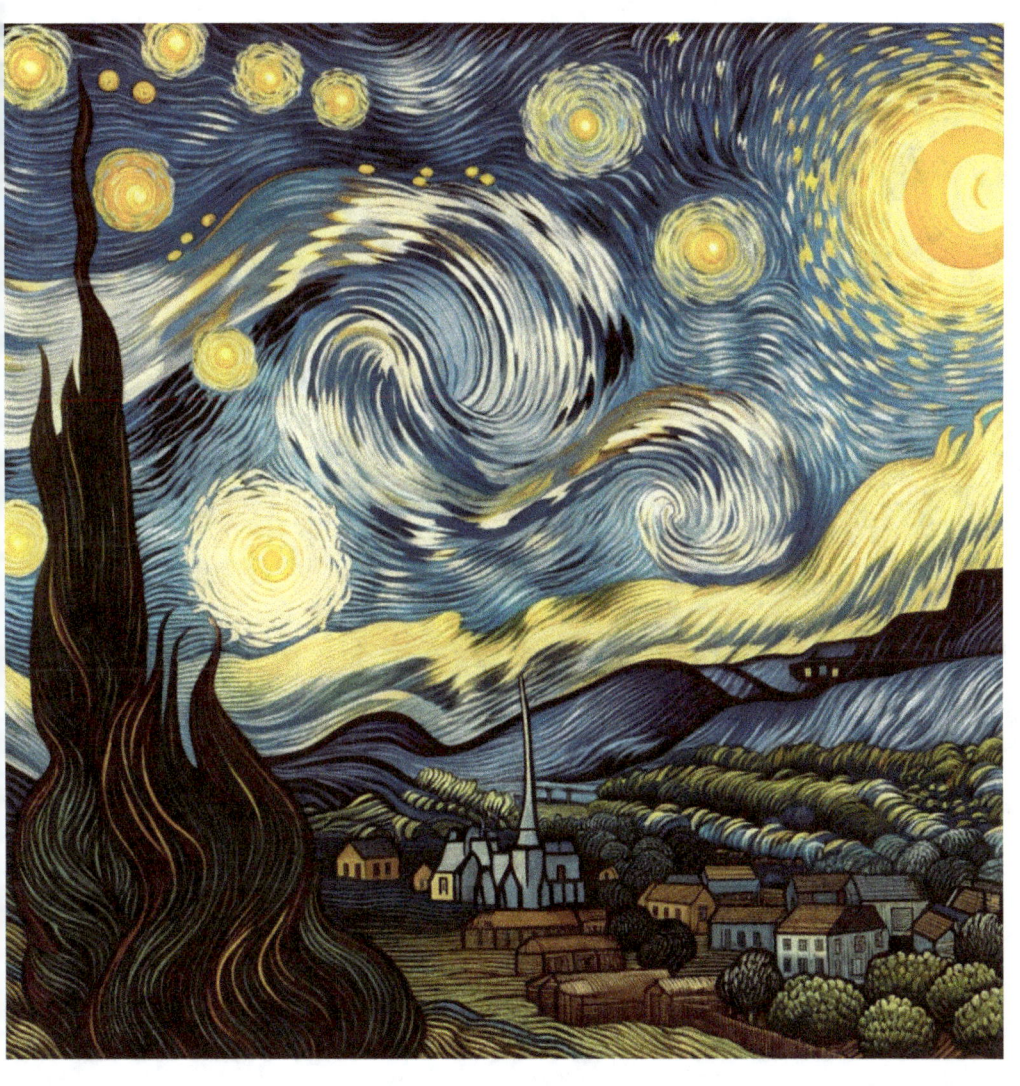

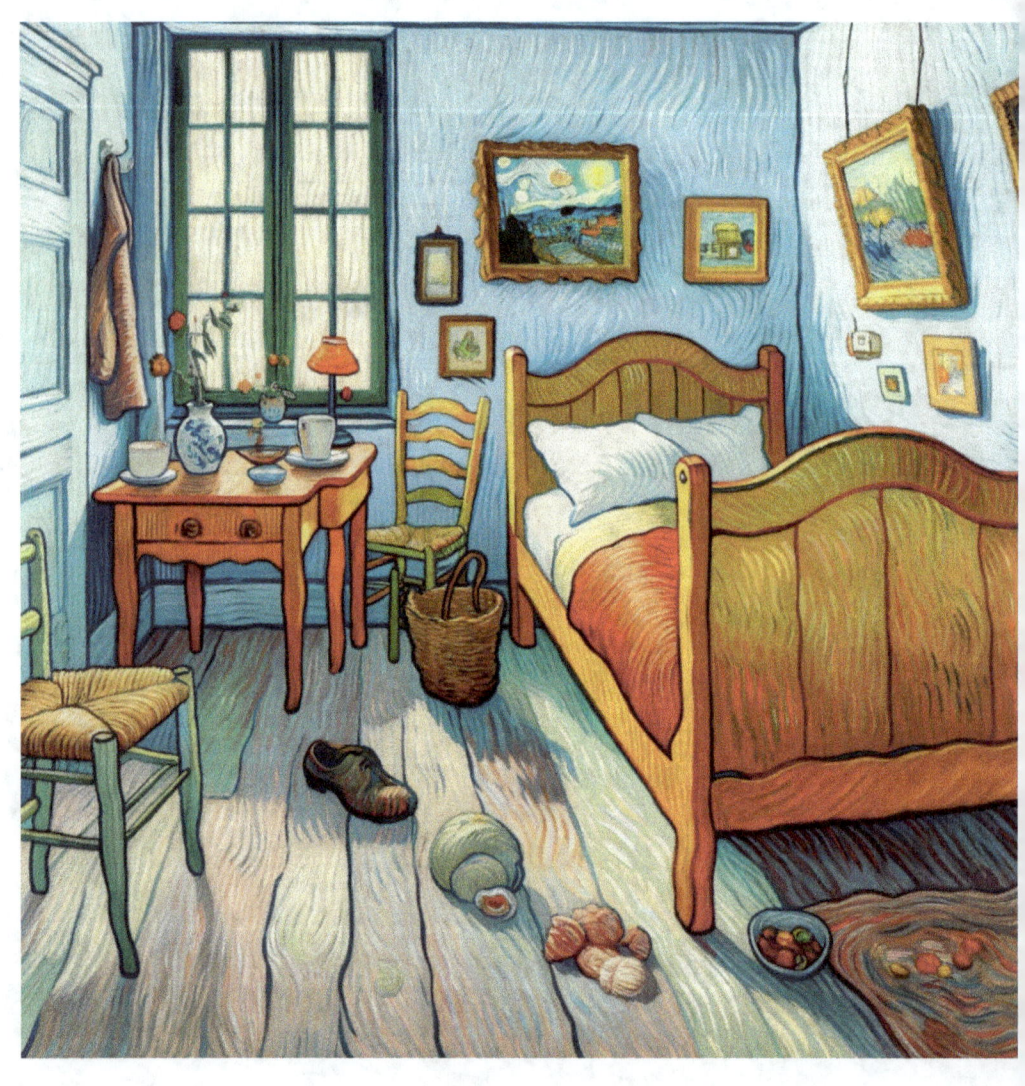

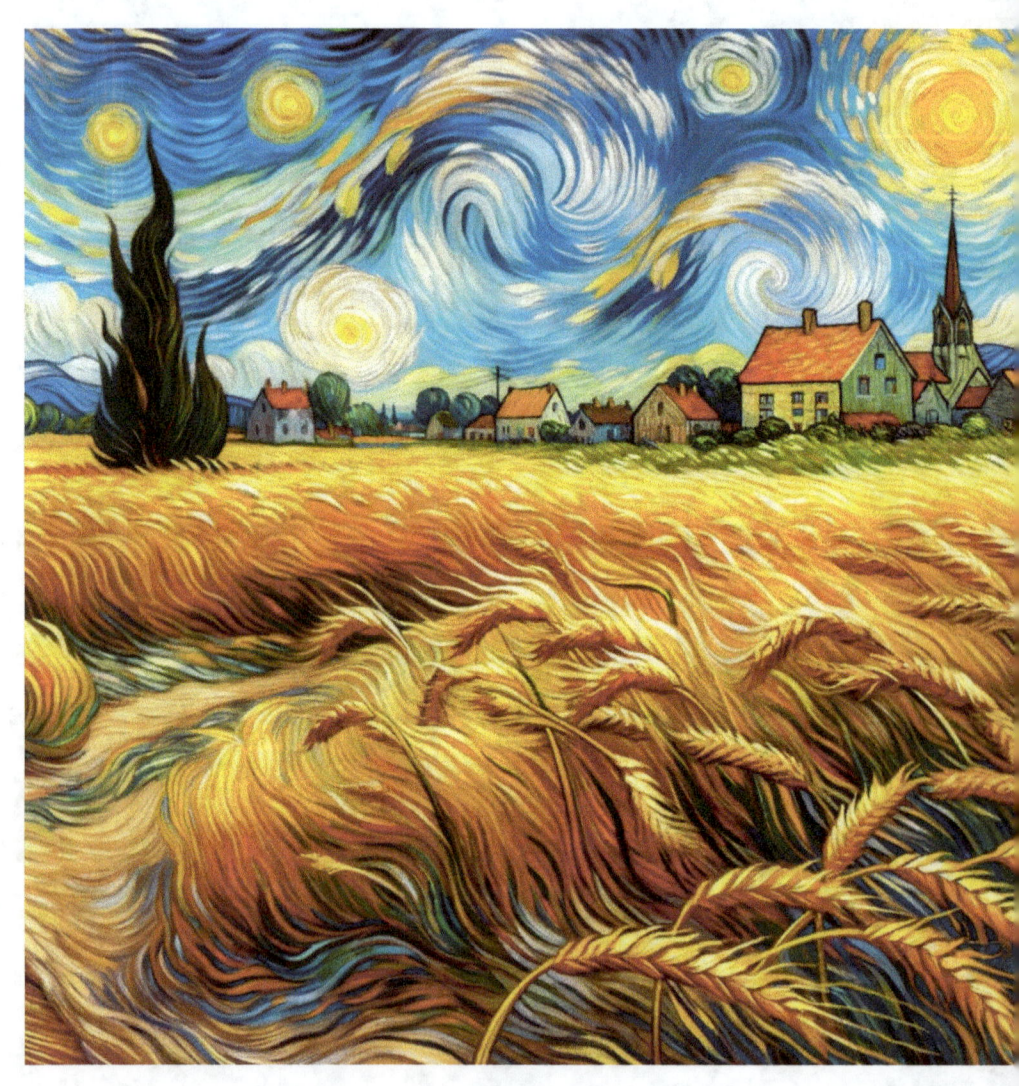

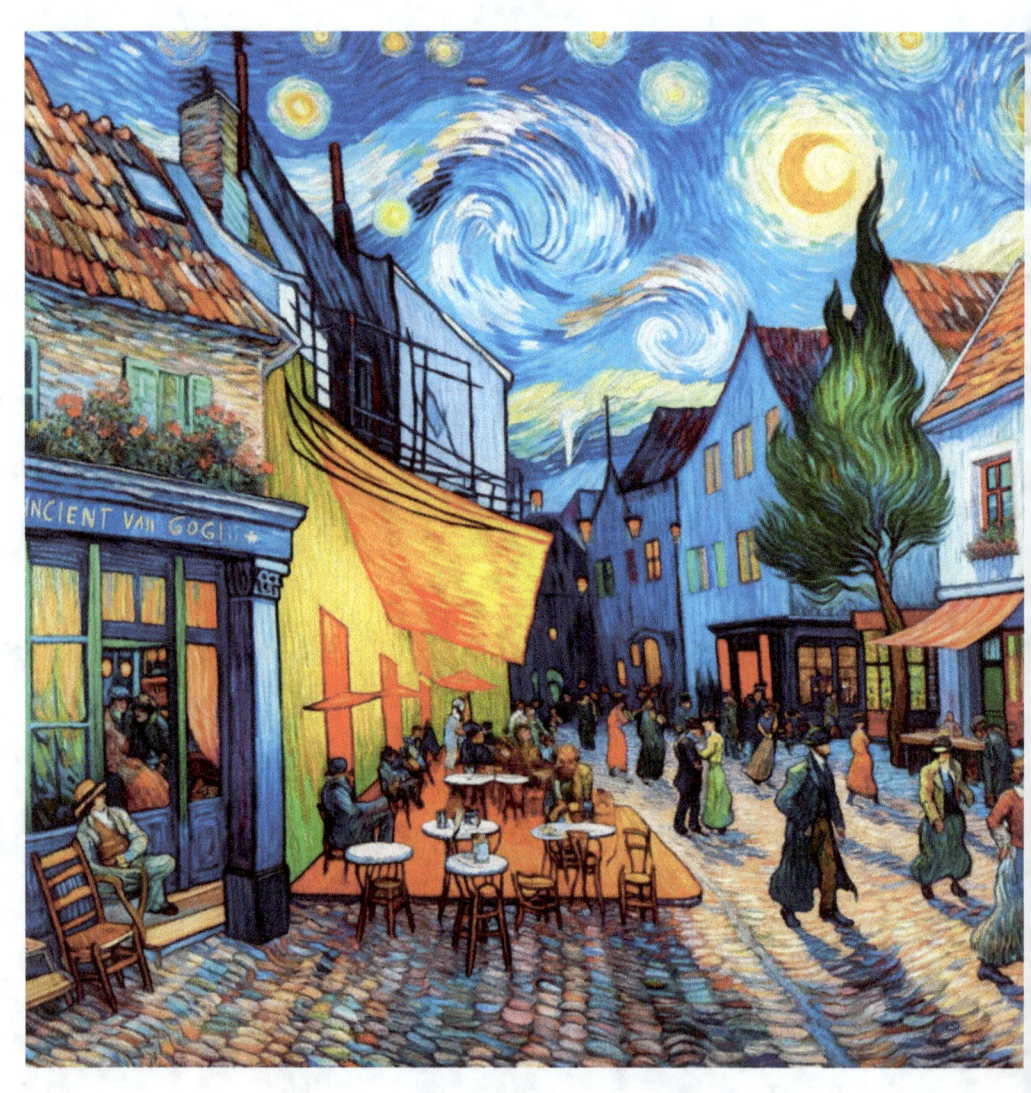

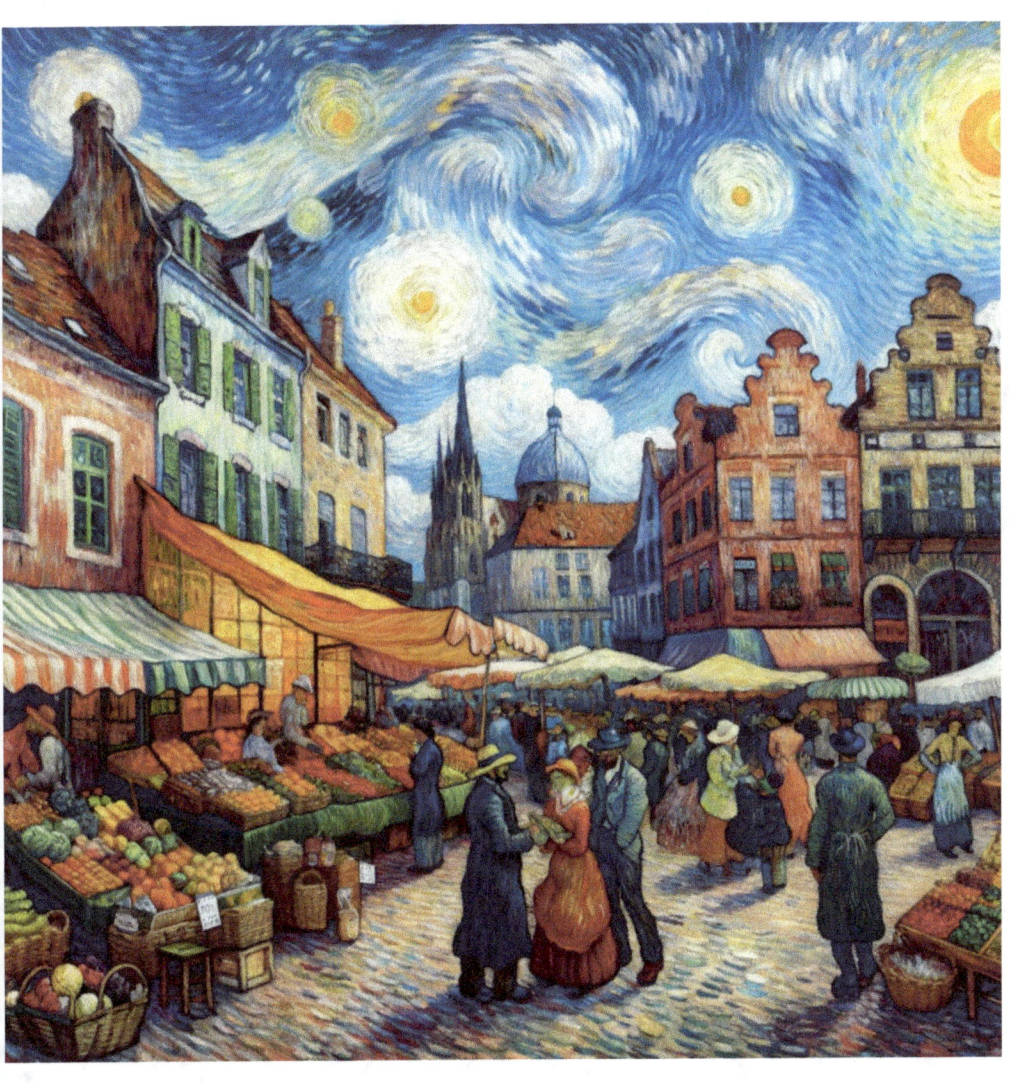

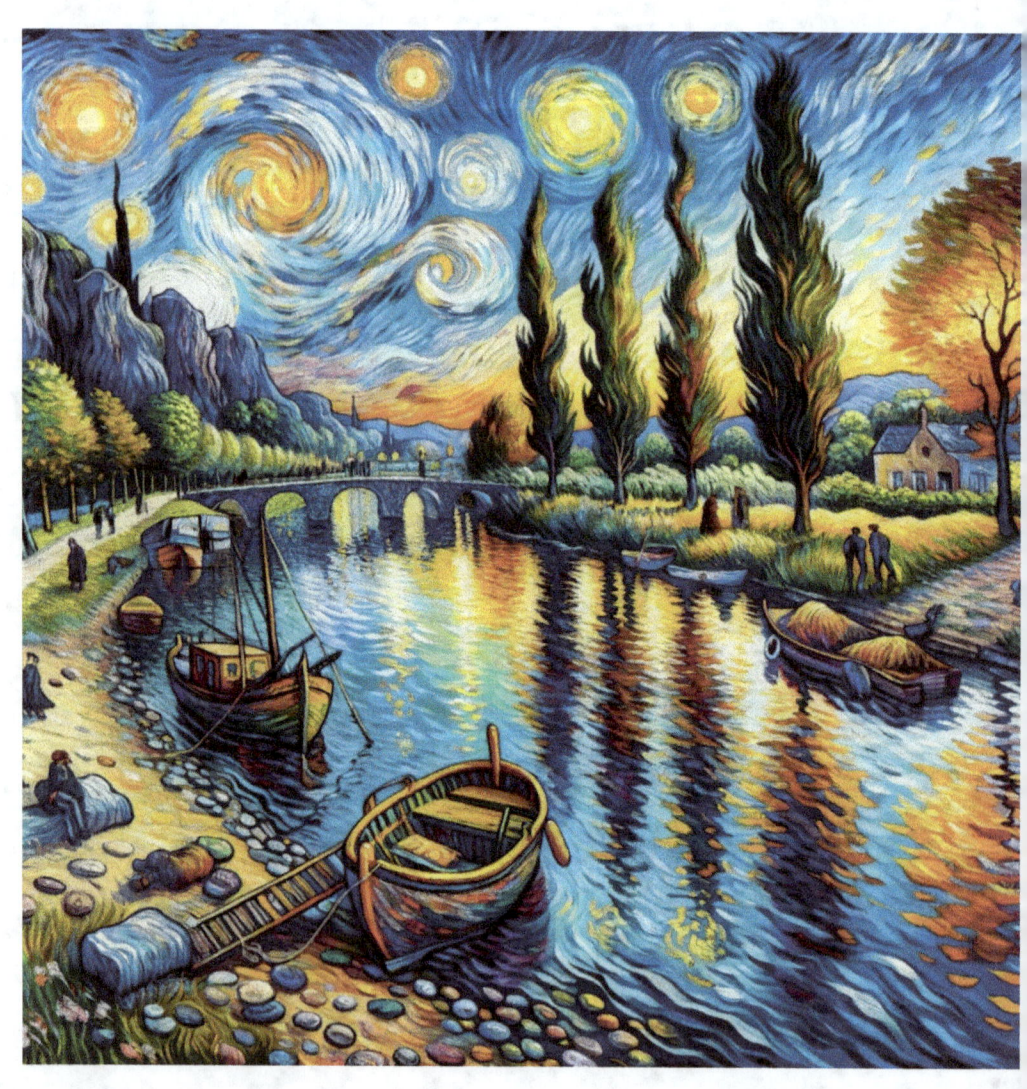

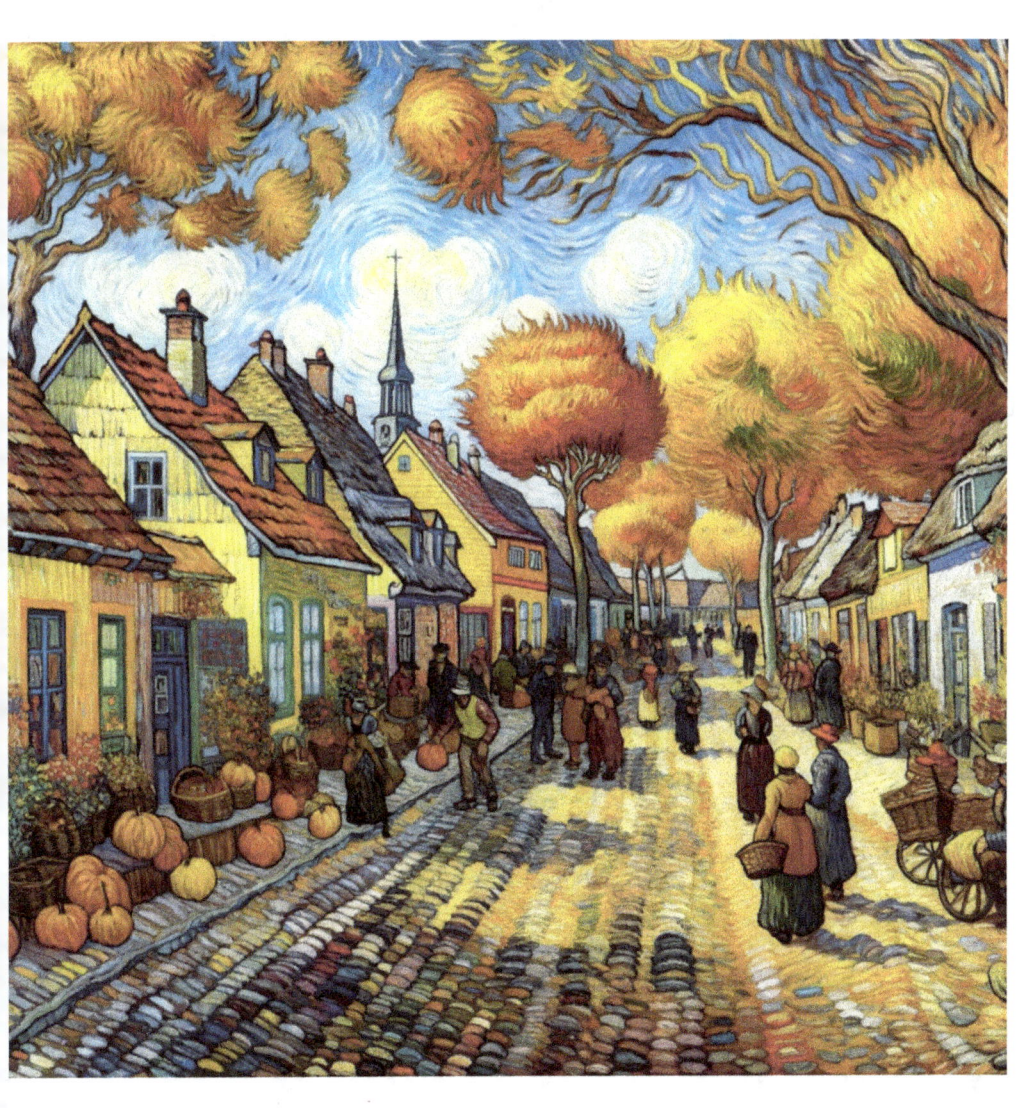

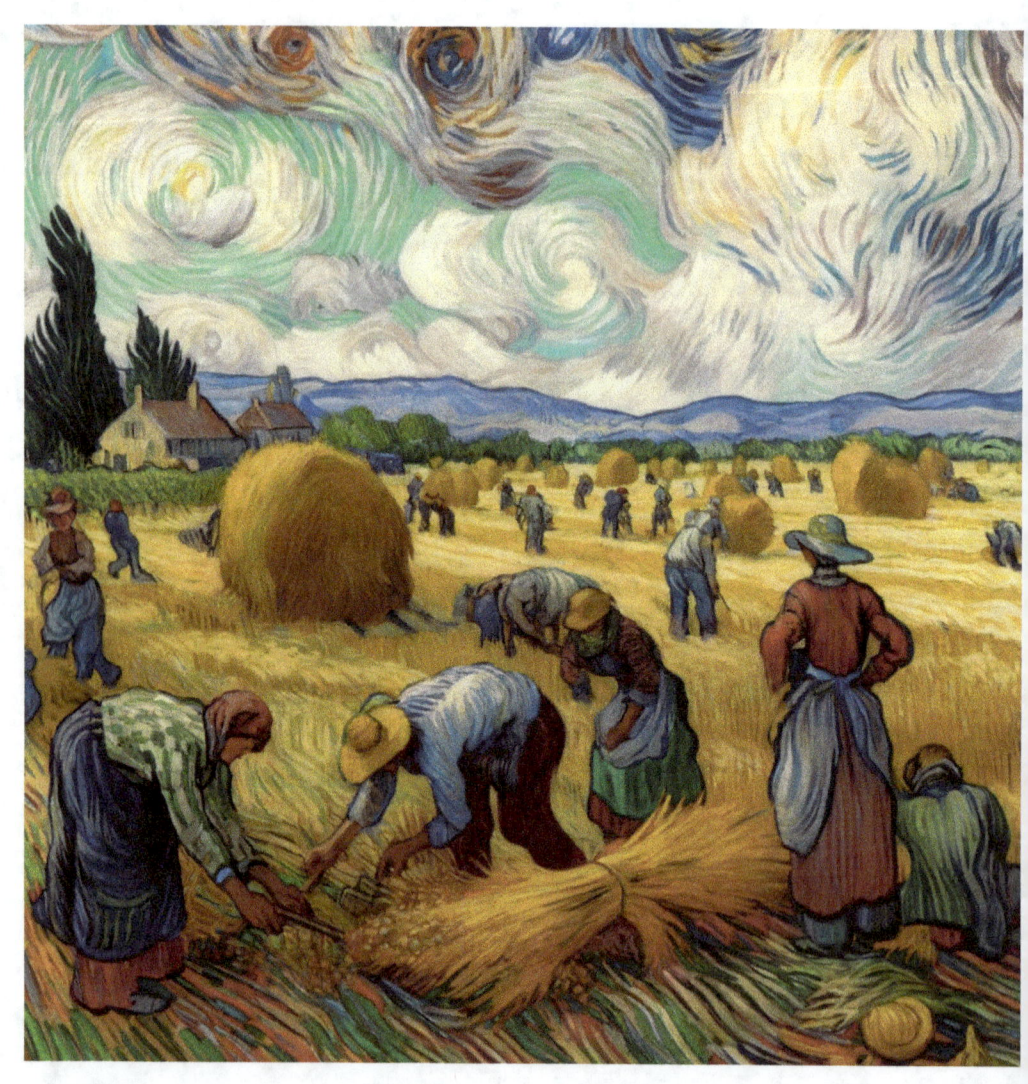

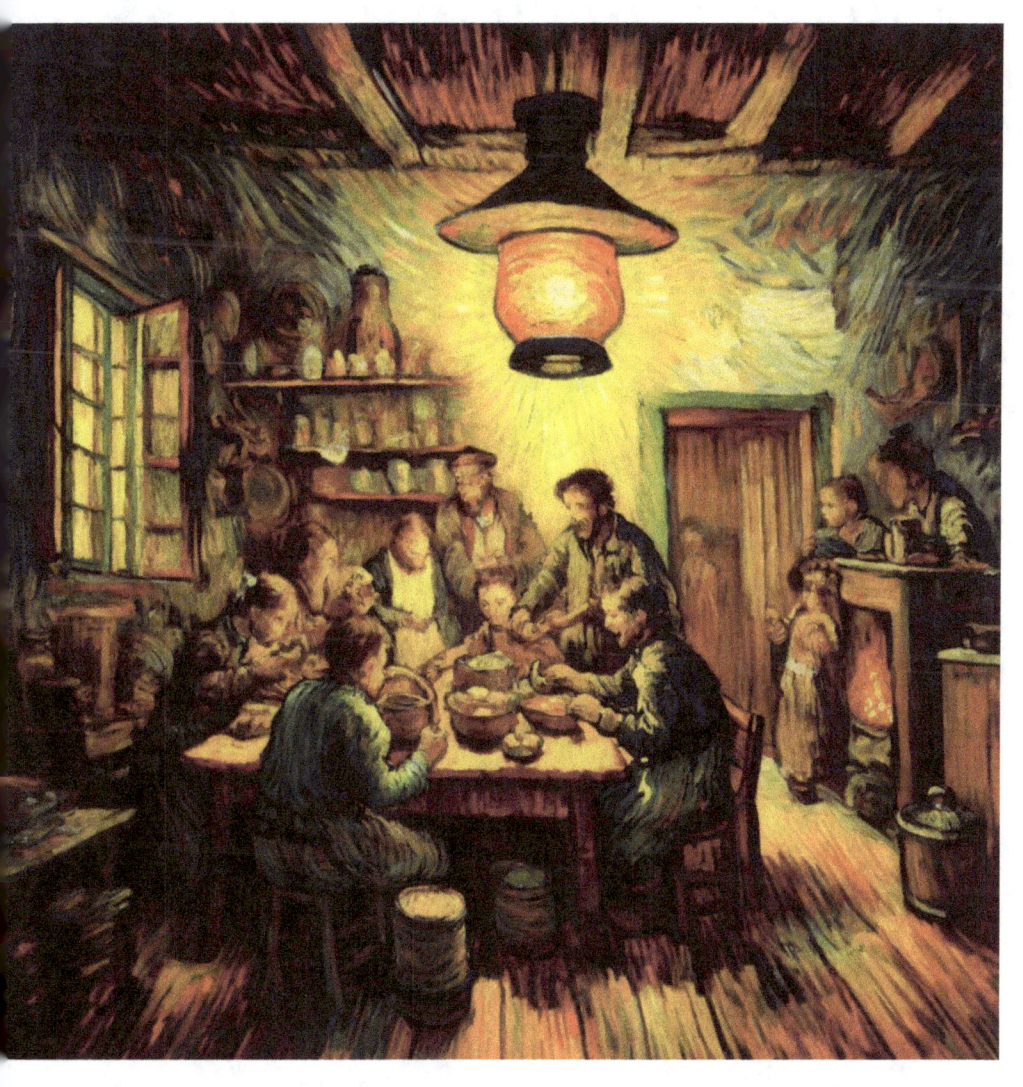

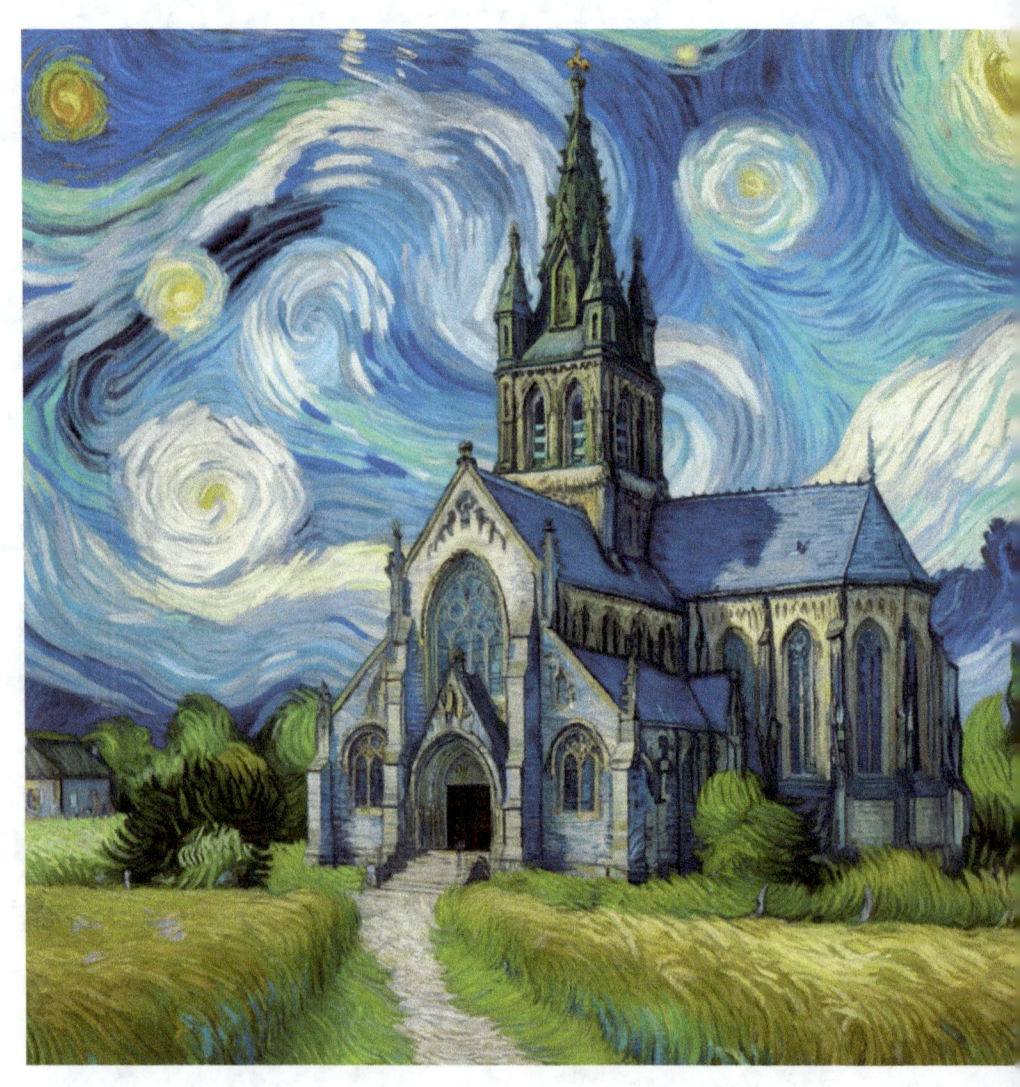

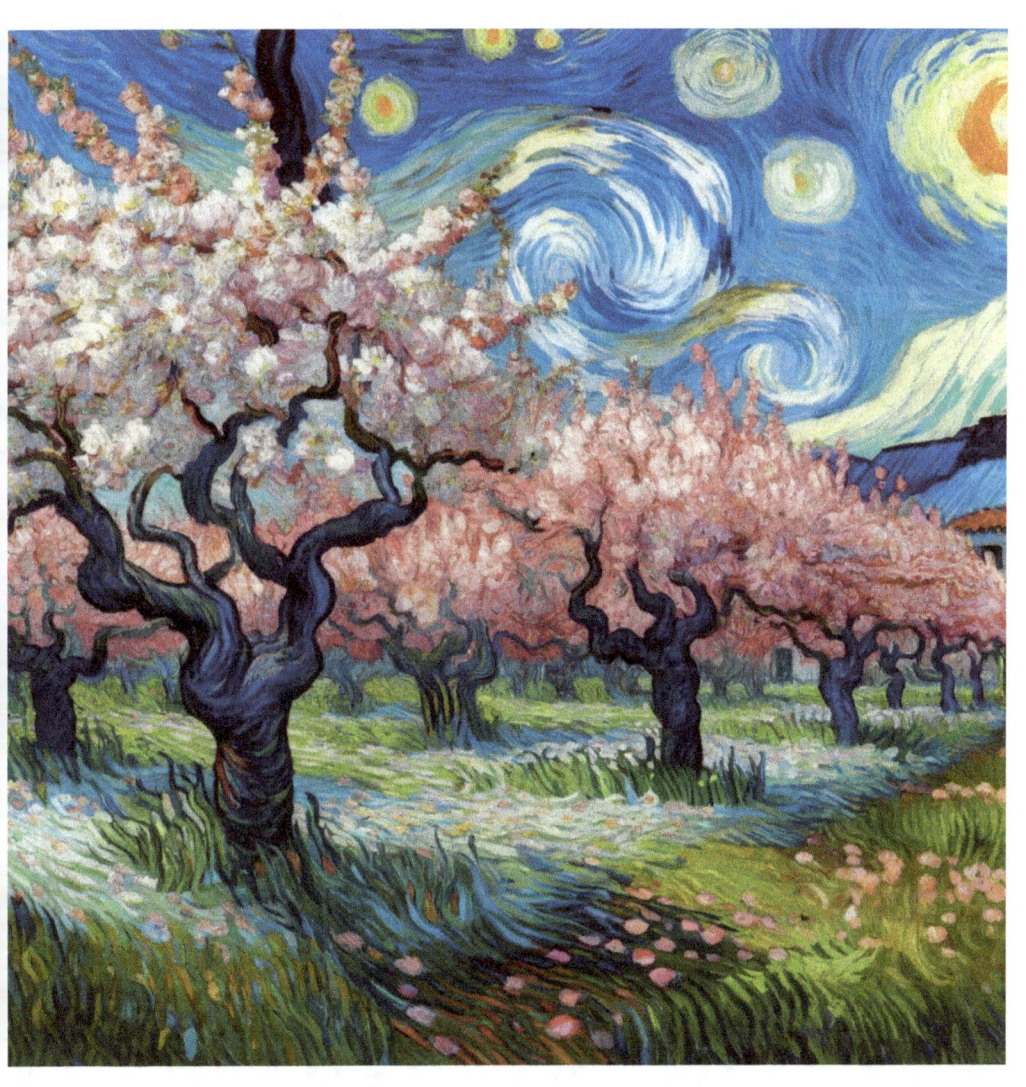

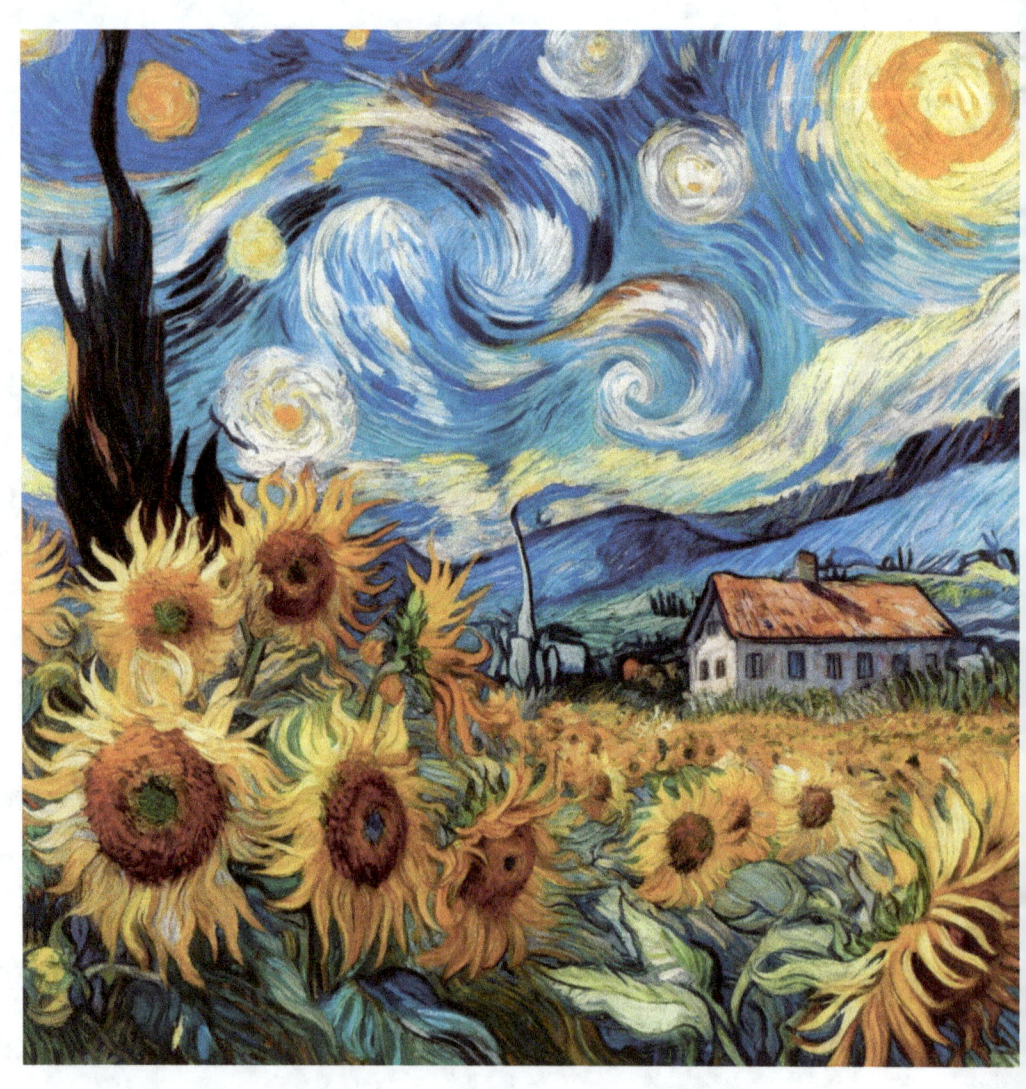

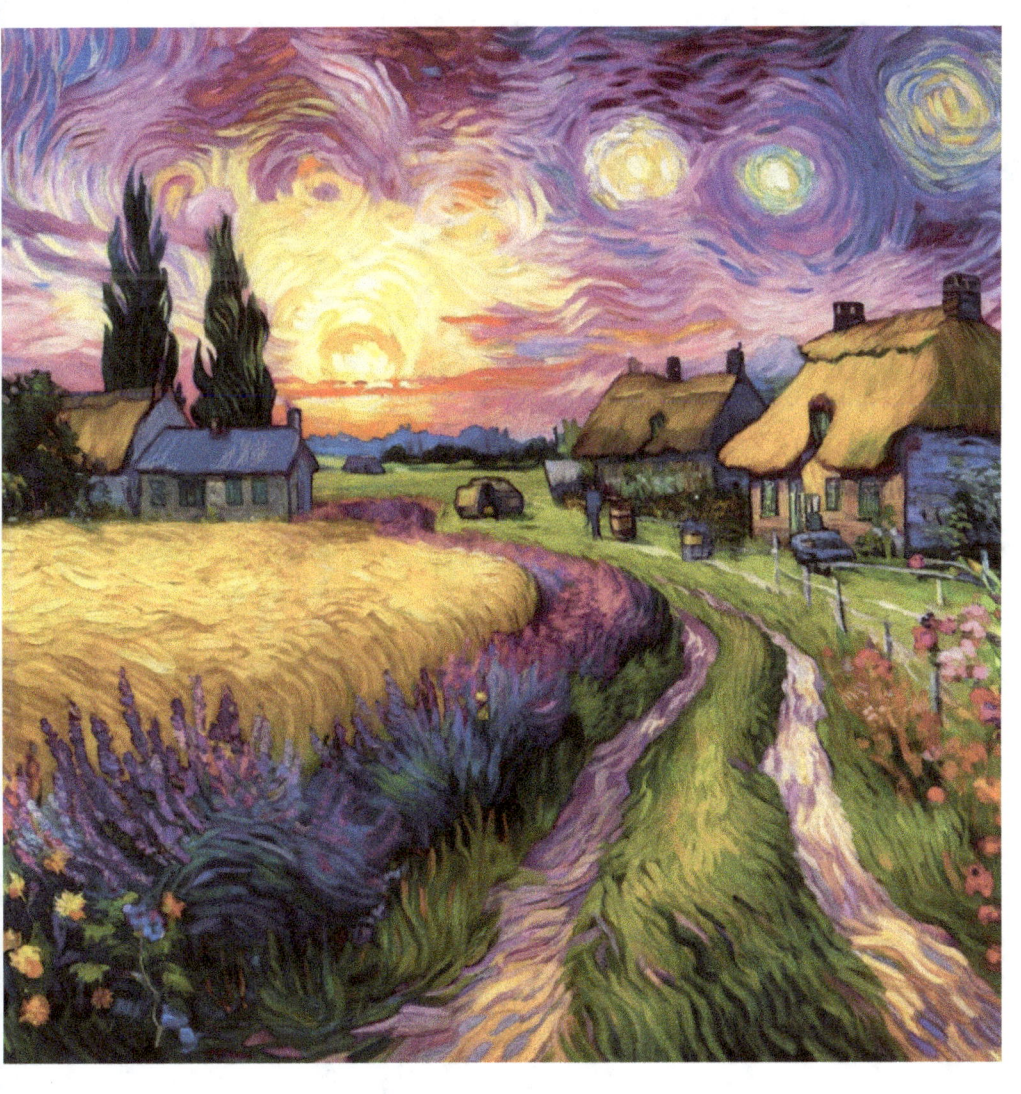

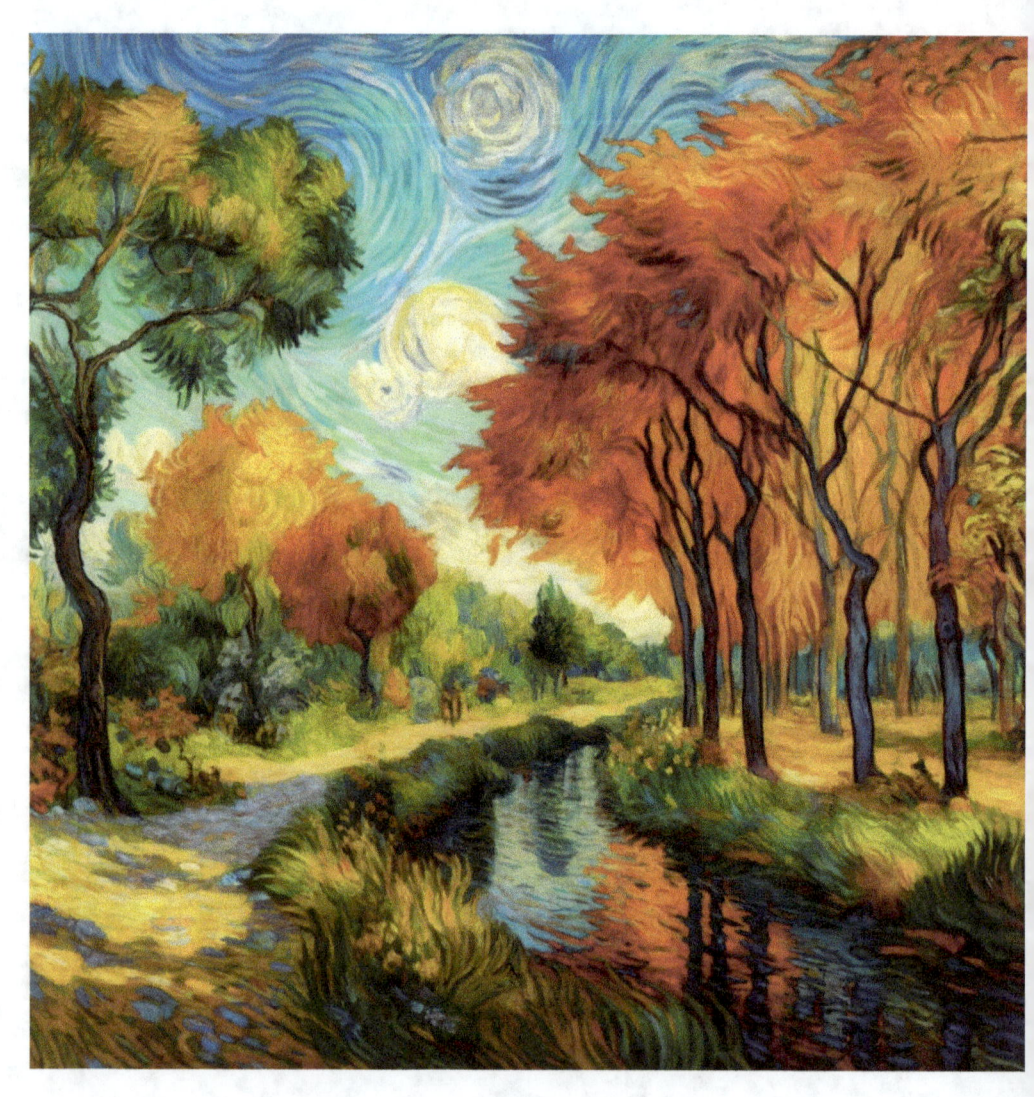

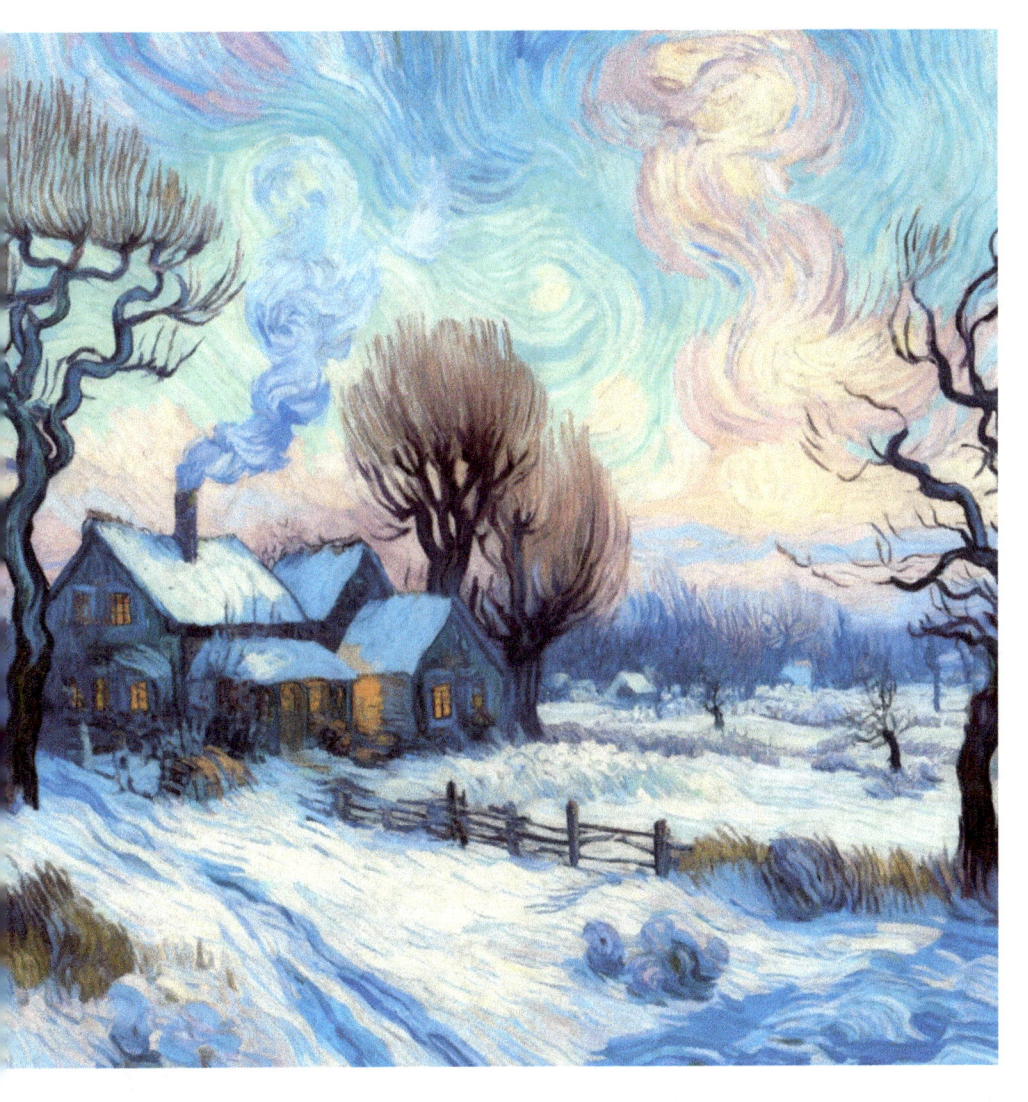

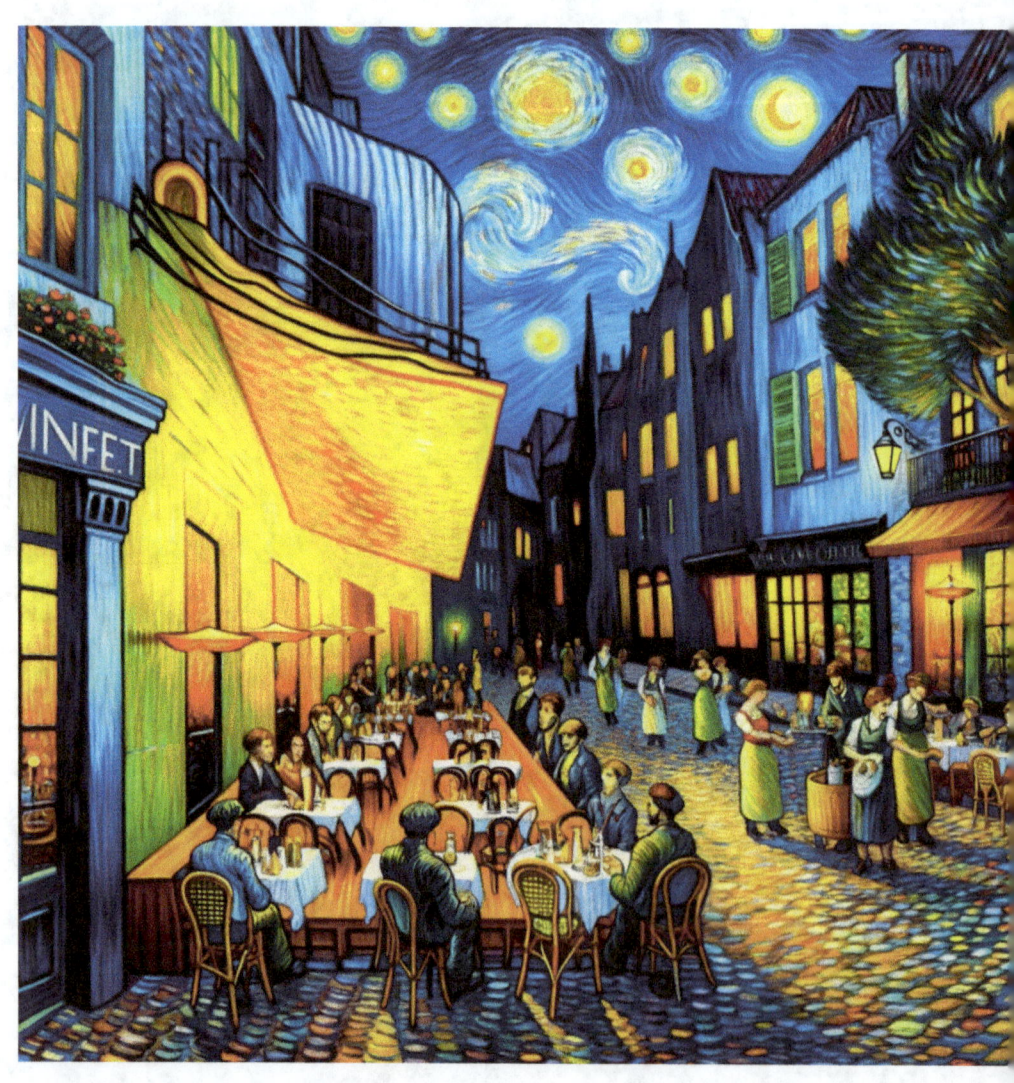

Remerciements

Je tiens à exprimer ma gratitude à toutes les personnes et institutions qui ont contribué à la réalisation de ce livre.

Un remerciement spécial à vous, les lecteurs, pour votre intérêt et votre passion pour l'histoire de Vincent van Gogh. J'espère que ce livre vous apportera une meilleure compréhension et une appréciation plus profonde de la vie et de l'œuvre de cet artiste extraordinaire.

Merci également à mes éditeurs et collaborateurs pour leur soutien, leurs conseils avisés et leur travail acharné pour faire de ce livre une réalité.

Arthur Montclair

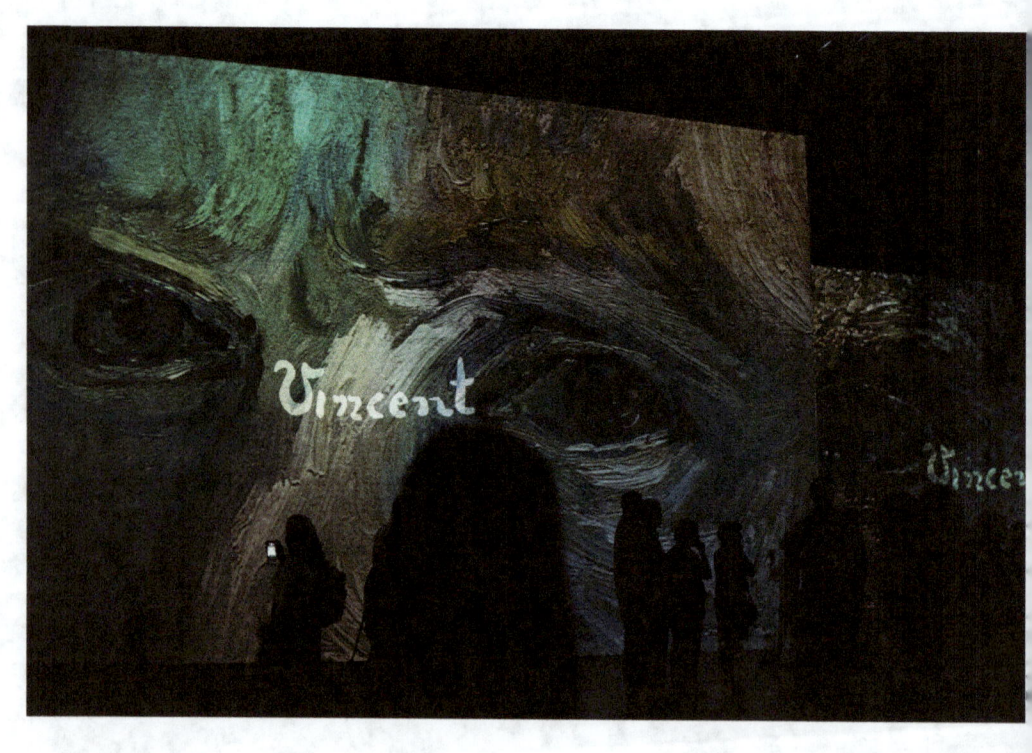

www.ingramcontent.com/pod-product-compliance
Lightning Source LLC
Chambersburg PA
CBHW052337220526
45472CB00001B/461